크리에이터의
즐겨찾기

일러두기 introductory remarks

* 웹사이트에 대한 평가를 몇 가지 측면에서 수치화하여
기재했으나, 북마크 간에 위계가 생기는 것에 우려를 표한
몇몇 작가분의 경우 점수 부문은 생략했습니다.

** 본 도서에 사용된 이미지들은 대부분 저작권자에게 사용권을
허락받았습니다. 그러나 간혹 연락이 닿지 않아 출처를 명기하고
삽입한 자료들이 있습니다. 사진 사용에 관해 문의하실
분들은 편집부로 연락해 주시기를 바랍니다.

* We've put the scores in several respaects of the website.
In case the creator expresses concerns about forming the
grade of rank among bookmarks, the scores have been
omitted.

** Most of the images used in this book have been
allowed by copyright holders. However, in some cases,
we couldn't reach them. So we've specify and insert the
origin and the copyright for each image. If you have any
inquiry about the use of these photos, please feel free
to contact our editorial department.

크리에이터의
즐겨찾기

CREATOR'S BOOKMARKS

웅진콜론북

편집자의 말

굳이 마셜 매클루언의 말을 인용하지 않더라도 미디어가 그 어느 때보다
큰 의미를 가지는 시대라는 것에는 이론의 여지가 없다. 우리는 대부분
웹에 접속한 상태로 적지 않은 시간을 보내며, 인터넷상의 웹사이트들은,
그 수는 물론이거니와 개별 사이트가 가진 정보량 또한 방대한 수준이다.
그러나 킬링타임 이상의 의미를 웹서핑에서 찾으려는 태도는 그리
일반적이지 않은 것 같다. 우리가 즐겨 입는 옷과 신는 신발, 선호하는
색깔이나 입버릇처럼 하는 말 들이 그런 것처럼 웹사이트의 북마크는
아이덴티티를 드러내 주는 하나의 '단서'임에도 불구하고 말이다.
이 책은 그런 의문으로 시작해 세계 여러 곳에서 활동하는 크리에이터들의
북마크를 도구 삼아 온라인 환경과 크리에이티브 프로세스의 상관관계에
대한 그들의 시각을 담은 결과물이다. 그들이 아끼는, 때로는 보물 같고
때로는 족쇄 같은 무형의 공간을 터놓는 책이다. 그러므로 이 책은 참여한
이들의 고유하고 사적인 문화와 영감에 관한 기록이다. 그러나 한번 손에
잡은 이상 끝까지 읽어야 한다는 부담 없이, 아무 데나 잡히는 대로 펴서,
내키는 만큼 읽고 잠시 귀퉁이에 치워 두어도 된다. 다만, 어느 날엔가
당신의 영감이 바닥났다는 다소 비관적인 인식이 들거나 혹은 그저
심심하고 무료한 때에 다시금 들춰 보게 되는 그런 책이라면 좋겠다.
이 책이 나오기까지 국내외 여러 크리에이터의 도움이 있었다. 어찌 보면
귀찮고 갈피가 복잡한 요구에도 군말 없이 애정을 쏟아 준 모든 분들에게
깊은 감사의 마음을 전한다.

CONTENTS

진귀한 일상의 호흡을 훔쳐 내는 시간/ 한명수

SK커뮤니케이션즈 UXD센터장/ 상무이사

우리는 늘 영감을 필요로 한다. 인스피레이션inspiration의
어원은 라틴어로 스피라레spirare인데, 스피라레는 들이쉼breath과
영혼spirit이라는 두 가지 뜻을 품고 있으니, 숨을 쉬지 않으면 살
수 없다는 뜻인 것 같다. 크리에이터에게 유독 특별한 영감이
필요하다면 역시나 특별한 숨을 쉬어야 하는 게 맞을 성싶지만,
기회가 되어 주변의 크리에이터들에게 어디서 영감을 '얻느냐'고
물으면, 보통은 "글쎄요"라는 말과 함께 전혀 특별해 뵈지 않는
일상의 호흡에 관한 줄거리가 대답으로 돌아온다. 결국 창작의
에센스는, 창작가가 평소에 무엇을 보고, 무엇에 반응하며,
어떤 방식으로 그 심상을 일상의 근거리로 갖고 오는가의
문제라는 것일까.

우리는 영감을 위해 더 많이 보고 호흡해야 한다.
과일 껍질 같은 무수한 윤택의 사물들은 아무리 호흡해도
생기를 북돋우기는커녕, 우리를 피곤하고 주눅 들게 할 뿐이다.
과일 껍질을 벗기고 그 안에 들어 있는 알찬 육질과 씨앗을
눈으로 보고, 맛까지 느끼고 나면, 그제야 우리는 새로운
호흡법을 발견하게 된다.

"크리에이터의 즐겨찾기"는 오롯이 펼침면으로 꺼내 놓은
빛나는 크리에이터의 책상과, (비록 부분적이나마) 그들이
창의의 호흡으로 삼는 조각을 맛볼 수 있는 책이다. 눈에 띄는
디자이너들의 가장 호흡이 왕성한 곳—작업장—을 살펴보고
그들의 북마크를 어깨너머로 본다는 것은 진귀한 일상의 호흡을
살짝 훔쳐 내는 기막힌 순간이다. 먹고, 마시고, 호흡하며 사는
그들 일상의 단서를, 어쩌면 나와 구분 짓는 시작점의 실마리로,
때로는 나와 다르지 않다는 공감과 위로의 밑천으로 삼아 볼
수 있을 것이다. 그들을 흉내 내어 숨을 쉬어 보면서, 스스로는
또 어떤 다른 것을 뱉어 낼 수 있을지 자신 고유의 스피라레를
가늠해 보길 바란다.

원더랜드 박스 같은 영감의 아카이브/ 안남영

이탈리아 디자인리서치센터 파브리카 디자이너/ 계간 'COLORS' 아트디렉터

'영감을 얻는다'는 것이 마치 거장의 대작 옆에서라야만 어울리는
듯이 들리는 때가 있었다. 어떤 거장이 일생일대의 신비에
가까운 경험, 즉 '영감'을 얻어 탄생시킨 그 작품이 세기에 남을
무엇이 되어 대도시의 유명 미술관에 영구 소장되는 그런 일
말이다. 그러나 지금의 시대에서 창작이란, 종전의 개념에서 무척
자유로워졌다. 창작이라는 말이 지칭하는 영역도, 창작의 과정도,
동기나 결과물, 그리고 그걸 즐기는 방법까지도 변화했다.
창작자는 이제 타고난 특별한 누군가가 아니라 이 변화를
감지하고, 잘 이용하는 우리의 주변 사람들이다. 매일 창작하는
그들에게 있어 영감을 얻는 방법 역시 한두 가지가 아니다.
그중에서도 인터넷이라는 미디어의 막대한 영향력을 거론하지
않을 수는 없을 것이다.

매일 아침 '홈페이지'로 지정해 둔 특정 웹사이트가 인터넷을
접속함과 동시에 새로운 이미지와 정보로 나를 맞이하고,
사무적이거나 개인적인 성격을 가진 몇 개의 메일들과 더불어
페이스북의 각종 이미지와 링크들이 내가 엄지를 치켜올리기를
기다리고 있다. 추천된 몇몇 링크들은 그냥 지나칠 수 없어
공유하거나 트윗한 뒤 핀을 꽂아 내 핀터레스트에 모아 둔다.
지금 작업 중인 프로젝트에 너무나 도움이 될 듯한 정보를 우연히
만나 특별히 관리하는 북마크 폴더에 그 링크를 추가해 넣을 때도
있다.

당연하게도 이런 일상적인 행위들이 크리에이터에게는 단순한
일과 이상의 의미를 가진다. 크리에이터들은 어떤 식으로든
'표현'의 본능이 좀 더 두드러진 집단이며, 인터넷은 그 본능의
발산을 도와주는 매우 강력한 매체이다. 그들의 목소리, 즉
그들의 창작이 영향력을 어렵지 않게 발휘할 수 있는 환경이
마련된 요즘에는, 개인 웹사이트가 포트폴리오나 전시를 대신해
주고, 링크드인이 이력서로 기능하며, 개인 블로그는 그만의

취향과 의견을 대변한다. 개인 웹사이트나 블로그는 특별한
지식이나 기술 없이 쉽게 시작할 수 있는 포맷으로 제공되고,
그럼에도 그것은 개인적인 취향을 가미할 수 있게끔 변신
가능하다. 한편, 그저 남의 표현에 "좋아요"를 클릭하거나 그것을
그대로 옮겨 담는 것만으로 나는 '표현'된다. 이런 세계라면,
혜택을 누리는 것이 좋지 않을까.

어린 시절, 나는 내 방 한구석에 두세 개의 커다란 상자를 항상
쌓아 두었다. 엄마가 방 청소를 할 때마다 잔소리하던 그 상자는
잡동사니, 종이 쪼가리 뭉치들로 가득 찬 것이다. 모르는 언어로
된 잡지들이나 집으로 날라오는 텔레마케팅 카탈로그 등
잘은 몰라도 그냥 재밌다고 생각되는 이미지 조각들이었다.
가끔은 방 한구석에 붙여 두고, 테이프나 풀을 붙여 손상되는
부분이 아까울 때는 플라스틱 폴더에 끼워 넣었다. 그 상자가
마치 무슨 큰 재산이나 되는 것처럼 좋았다. 지금 나에게는,
눈에는 보이지 않지만, 그때보다 훨씬 더 커다란 상자, 집채보다
큰 이미지와 정보의 뭉치가 있다. 나는 내 나름의 기준으로
북마크 폴더를 나누고 나만의 아카이브를 만들어 매일매일
불려 나간다. 그냥 좋아서, 친구가 추천해 줘서, 지금 작업 중인
프로젝트에 도움이 되므로, 그것도 아니면 나중에 도움이 될 것
같기에.

크리에이터들의 창작물만큼이나 그들의 작업실, 작업 방식, 작업
과정을 들여다보는 일에는 스릴이 있다. 매일의 일상에서 그들이
보고 듣고 느낀 것들, 그리고 그것이 창작으로 이어지는 흥미로운
접점들. 그들의 생활 습관과 창작물 간의 상관관계를 우리가 직접
이해한다면 그것이 어떤 식이든 간에 우리의 창작에도 도움을
주지 않을까. 이 책에 등장한 그들의 작업물과 즐겨찾기에서
가끔은 너무 당연한 상관관계를, 가끔은 의외의 것을 목격하며
나만의 그 '상관관계'를 그려 본다.

창작자의 북마크를 들여다보는 또 다른 재미는 그들이
누구인가를 엿보는 기회이기도 했기 때문이다. 카페에서 다른
테이블에 앉은 커플의 얘기를 엿들으며 그들의 성격을 짐작해
보고, 버스에서 손잡이를 잡고 서서 가는 아저씨의 구두와 양말로
그의 센스를 가늠해 보고, 지하철 맞은편에 앉아 있는 누군가가
읽고 있는 책으로 그의 성향을 파악해 보는 기분이랄까.
요즘은 어딜 가도 스마트폰과 아이패드를 들고 있으니
예전만큼의 낭만은 줄었을지 모르겠으나 그 스마트폰과 아이패드
안 그들의 즐겨찾기 목록이 양말 색깔과 북커버만큼이나 많은
얘기를 들려준다. 그것이 크리에이터라는 집단의 비밀 무기
창고라면 이야기는 더 흥미 있어진다. 버스의 그 아저씨에게 그의
양말이 훌륭한 시각적 무기가 되었듯이, 어느 그래픽디자이너가
즐겨 보는 식물 정보 웹사이트가, 어느 인더스트리얼디자이너가
구글로 즐겨 보는 그의 집 앞 스트리트뷰가 그들 창작의 보이지
않는 무기일는지도 모른다고 짐작해 본다. 당연히 양말도,
식물 정보 웹사이트도 그들이 누구인가를 '모두' 말해 주지는
못하겠지만, 작은 엿봄의 희열은 값지다.

"크리에이터의 즐겨찾기" 책을 보다가 나는 또 몇 개의 링크를
추가했다. 내 나름의 목록 안 여기저기에. 그것들이 오늘 내가
하고 있는 작업, 그리고 앞으로 내가 할 창작에 어떤 식의 '영감'이
되어 줄지를 기대해 본다. 내가 나눈 폴더와는 다른 방식의,
이 책의 아카이빙이 어쩌면 또 하나의 영감이 될지도 모르겠다.

최적
의
타이밍

—
—

절묘한 순간에 타점을 올리는 적시타,
민망하거나 설익은 분위기를 단번에 해소하는
기지와 위트, 술집 떠돌이 밴드를 알아봤던
브라이언 엡스틴 Brian Epstein의 눈썰미 같은 것들은
모두 '타이밍'의 중요성에 관해 이야기한다.
조금은 느긋한 기분으로, 자신의 작업과 전혀
관계없는 영역의 문화를 향유하고 생활적인
행복을 누리는 동안에도, 사물에 대한 민감한
지각을 유지하고 있는 사람들이 있다.
그들은 영감이 오는 순간을 잠자코 기다리고
있다가, 때가 되면 자신의 모든 감각을 동원하여,
침착하게 동작의 속도를 조율하고,
창작의 밑거름을 따낸다.

이충호

그래픽디자이너 이충호는 런던의 센트럴세인트마틴스예술대학에서
그래픽디자인으로 학사 학위를, LCC ^{London College of Communication}에서 같은
전공으로 석사 학위를 받았다. 자신의 스튜디오 SW20을 운영하면서
그래픽디자인 전반에 걸친 다양한 작업을 하고 있으며 서울시립대학교,
가천대학교, 대전대학교 등에서 학생들을 가르치고 있다.

영감이 오는 곳
|

주변을 둘러싼 환경과 일상에서 느끼고
경험하는 것들로부터 새로운 영감과
아이디어를 얻는다. 자발적인 프로젝트의
대부분은 개인적인 관심에서 출발하는데
생활 속에서 벌어지는 여러 가지 일들에
자연스럽게 관심을 갖고 이를 좀 더 깊게
살펴보고 관찰하면서 실제적인 프로젝트로
발전시키곤 한다.

**부진한 작업을
진척시키기**
|

지금까지 오랫동안 일을 해 왔지만 이렇다
할 비법이 있지는 않은 것 같다. 특별한
방법이 있어서 문제를 해결할 수 있기보다는
얼마나 더 생각을 깊게 하고 문제의 본질을
이해하고 있느냐 하는 것이 궁극적인
솔루션과 직결된다고 생각한다.
잠시 일과 관련 없는 것들을 하며 시간을
보낸 후 다시 일에 집중하면서 다루는
문제를 깊이 생각하고 고민한다.

테크놀로지의
빛과 그림자
|

작업을 하는 데 있어서 컴퓨터를 사용하기는
하지만 작업 자체가 특별한 테크닉을
요구하는 게 아니기에 테크놀로지가 작업에
크게 영향을 미친다고 볼 수는 없다.
대단한 테크닉을 이용하기보다는
아이디어가 주도하는 디자인을 하려고
한다. 형태는 아이디어를 나타내는 데 무리
없는 정도에서 되도록 단순하게 표현되는
것이 좋다.

즐겨찾는 행위에
대하여
|

내게 즐겨찾기는 특정한 사이트를 더 자주
찾기 위해서라기보다는 평소에 관심 있거나
필요한 정보를 잊지 않고 기억하려는 이유가
더 강하다. 정보가 넘쳐 나는 온라인에서
수많은 사이트들을 일일이 기억하는 게 쉽지
않기에 유용하거나, 유용할 거라 예상되는
사이트들을 알게 되면 내용별로 구분해서
저장해 놓고 필요한 순간에 쓸 수 있도록
한다.

자기만의 방
|

개인적인 공간으로는 페이스북이 있는데
이를 이용해 주변 사람들과 간간히
소식을 주고받고 있으며 스튜디오를 위한
공간으로는 온라인 포트폴리오 사이트가
있어서 작업과 관련된 사람들을 위해
사용한다.

A COUNT

A Month of My Life in Receipts

Duration
1.11.2006 - 30.11.2006
Total Number of Receipts
30
Total Length of Receipts
6.11m

Time
Total Shopping Hours: 15.8hrs
Morning: 20% Afternoon: 40%
Evening: 40%

Place
Total Places to Visit: 30
Department Store: 10% Store: 60%
Super Store: 13% Other: 17%

Day
Weekday: 57% Weekend: 43%

Item
Total: 118
Repeated/Similar: 15

Price
Total Amount: 1,337,000(won)
Average Amount: 44,560(won)

Transaction
Cash: 19% Credit: 80% Point: 1%

Purchase Method
Planned: 79% Impulse: 21%

A COUNT
poster, offset lithography, 703 × 1030mm/ 2006

ACCESS DENIED

The wrong ID and password were inserted purposefully to obtain the notification of the website showing 'access denied.' The obtained collection of the 'access denied' message demonstrates that the 'number' is closely related to this modern society where a problem can occur. The ID and password are given by providing personal information and this ID and Password are an important identification in the cyberspace. If this identification is forgotten by mistake or if an error in the system forbids the use of the identification, your access to the cyberspace can be denied.

There was a problem with your request. There was an error with your E-mail/Password combination. Please try again. www.amazon.co.uk Your user ID or password is incorrect. www.ebay.co.uk Sorry, but there is a problem with some of the information you have submitted. The email address or password you have entered is incorrect. Forgotten the password or email address you registered with? www.britishgas.co.uk Sorry, please correct the following to continue: We've been unable to match your details with those in our database. Please try again. www.habitat.co.uk The username or password you entered is incorrect. www.google.com Please check the details you have entered, ensuring that you have typed your 12 digit membership number and surname correctly in the relevant fields. http://barclays.co.uk An error occurred. Contact the System Administrator. http://blackboard.arts.ac.uk Incorrect login, please re-enter your details. www.lastminute.com Please re-enter your password. The password you entered is incorrect. Please try again (make sure your caps lock is off). Forgot your password? Request a new one. www.facebook.com Pleas check you entered your details correctly and try again. www.bt.com Sorry. Your details have not been recognised. Please try again. www.sky.com Sorry, we did not recognise your username or password. www.sainsburys.co.uk Sorry your details could not be recognised. Pleas check that you have entered your details correctly. www.royalmail.com Sorry-we don't recognise the password or email address. If you have an account-we can send you a reminder? www.comet.co.uk The combination of user name and password you entered did not match any user. www.bbc.co.uk Invalid user name/password. www.superdrug.com ERROR: Invalid username. Lost your password? www.wordpress.com ! Username or Password incorrect. www.nationalexpress.com We are sorry. Some of the information you've entered does not match our records. Please check it and try again. If the problem persists, please click here to unlock your account. www.citibank.co.uk Wrong username/Email and password combination. http://twitter.com You may not have entered your barcode and name correctly. Retry your request or ask for help at the Circulation or Reference Desk. http://voyager.arts.ac.uk Oh Dear! We could not confirm your details. Please try again. www.creativereview.co.uk Oops! The email address or password you entered is incorrect. Please try again. www.pcworld.co.uk There is a problem: Sorry, you've entered an invalid 3 mobile number or password. Try typing it again. If you can't remember your password, click on 'Forgotten your password?'. www.three.co.uk This ID is not yet taken. Are you trying to register for a new account? http://uk.yahoo.com Sorry - we don't recognise this membership number. Please check you have entered your Tate membership number correctly. www.tate.org.uk The login details you provided are incorrect. Pleas either try again or click on Forgotten Password. www.adidas.com This is an important message. The following input fields are required: Your user ID is invalid. Please try again. www.hsbc.co.uk Sorry, but we couldn't sign you in. You may have entered the wrong email address or password. Please try one of the options below. www.tesco.com We are sorry but we've been unable to match your details with those in our database. Pleas try again: www.warehouse.co.uk ! Please check the following and try again: 1. E-mail format is incorrect. www.tfl.gov.uk For your security, please fill in the info below. www.myspace.com It seems that this form contains errors please check any fields marked in red. The email address or user name you have entered isn't recognised. Please check your spelling and re-enter. www.boots.com Sorry. There seems to be a problem with your account. Please try again or contact our help desk. Your password has been entered incorrectly too many times. Please wait 30 minutes before trying again. To be reminded of your login details, click here. www.vodafone.co.uk Password contained invalid characters that have been moved. https://service.onevu.co.uk The user details that were entered have not been recognised. Forgotten your password? Please enter your email address in the form and click on the link below. www.waterstones.com Authentication failed, please try again. If you forgot to enter your pin, please click here to try to login again with your pin. www.edfenergy.com !Error. We are not able to recognise the username or password that you have supplied. Please be aware that your username/ password are case sensitive. Please check and re-enter. www.britishairways.com The email address or password is incorrect. Please try again. Useful tip: Please ensure that the email address that you have entered is the one that you registered with. www.debenhams.com Oops! Something went wrong. The max. length for Password is 10 characters. www.ikea.com/gb/en/ We are sorry, the username and password does not match. Please try again. www.nhs.uk The sign-in ID and password combination is not correct. Please check your entries carefully. http://uk.playstation.com The username or password that you entered is not valid. Try entering it again. If you continue having problems, please contact the Service Desk on +44 (0)20 7514 9898 for further help. https://owa.ac.uk Sorry but we can't find a match your email and password in our records. Please check you've entered your details correctly and try again. www.riverisland.com Login details incorrect! www.odeon.co.uk The email address or password has not been recognised. Please re-enter. www.nationalrail.co.uk Sorry, but login details are invalid. www.easyjet.com We are unable to locate an account matching the username and password you have provided. Please check your form details and try again. www.southbankcentre.co.uk Please check that the information highlighted below has been entered correctly- Email address. www.eurostar.com ! Your Apple ID or password was entered incorrectly. www.apple.com Invalid user name (or email) and/or password. www.diesel.com We are sorry, but one or more fields are incomplete or incorrect. www.gap.eu Forgotten password. www.hmv.com Invalid password. www.ica.org.uk Incorrect email address or password. www.attitudeinc.co.uk ! Important Messages. There is a slight problem with your entries (see below). The email address and password you entered do not match any accounts on record. www.marksandspencer.com Invalid email address/password combination. www.newbalance.co.uk Invalid login. Please try again. www.nintendo.co.uk The details you have entered do not match our records. If you have already signed up to access your account by e-mail, please try again. Alternatively, please sign in using your customer number using the link below. www.next.co.uk Connection error: Incorrect login or password. www.showroomprive.co.uk Please enter a valid username and password. www.t-mobile.co.uk This email address and/or password you have entered is invalid. Please try again. www.waitrose.com The email address or password is incorrect. Pleas try again. www.nintendo.co.uk Invalid access details. We are sorry. There is no user account matching the E-mail and Password provided. If you cannot remember your password use the link 'Have you forgotten your password?'. www.zara.com

Access Denied
poster, offset lithography, 594 × 841mm/ 2011

Surveillance in Progress
book, digital offset, 165×223mm/ 2011

User 7960

Keyword	Found site
pfizer	www.viagra.com
bioglan	www.bioglan.com
costco.com	www.costco.com
wedding invitations	www.weddinginvitations.be
greenpoint mortgage	www.greenpointservice.com
multiple listings	www.realtor.com
robot vacuum cleaner	www.mobilemag.com
samsung vacuum	www.dooyoo.co.uk
target	www.target.com
walmart	www.walmart.com
sams club	www.samsclub.com
sears	www.sears.com
lladro	www.lladro.com
ups	www.ups.com
outdoor foodwarmers	www.mysimon.com
barbecuesgalore	www.barbecuesgalore.ca
jewish divorce	members.aol.com
free annual credit reports	www.annualcreditreport.com
free annual credit report	www.ftc.gov
google earth	earth.google.com
mercedes benz recalls	www.mycarstats.com
southern california edison	www.sce.com
laguna niguel municipal code	ci.laguna-niguel.ca.us
register	www.ocregister.com
greenpoint mortgage	www.greenpointservice.com
duke alumni association	www.dukealumni.com
gelsons	www.gelsons.com
massachusets abandoned property	www.mass.gov
bankofamerica	www.bankofamerica.com
google	www.google.com
california secretary of state	www.ss.ca.gov
bank of america	www.bankofamerica.com
bank of america	www.bankofamerica.com
sepulveda materials	www.sepulveda.com
duke alumni association	www.dukealumni.com
american express . com	home.americanexpress.com
costco.com	www.costco.com
bank of america	www.bankofamerica.com
white pages costa mesa ca	www.yellowpagecity.com
bank of america	www.bankofamerica.com
brown jordan	www.brownjordan.com
lowes	www.lowes.com
home depot	www.homedepot.ca
bank of america	home.americanexpress.com
american express . com	www.bankofamerica.com
bank of america	
costco.com	
tens unit	
hewlett packard	
staff.sunydutcess.edu	
facstaff.sunydutcess.edu	
facstaff.sunydutchess.edu	
multiple listings	
www.onesorceubs.com	
onesourceubs.com	
onesources.com	
onesourcesubs.com	
free government required credit reports	
bank of america	
vaacationrentals.com	
ketubah	
vinotemp	
brinkmann barbecues	
brinkmann.com	
verizon	
sunset awnings	
bank of america	
bellacor inc.com	
restaurant in tustin california	
spa's	
hot tub manufacturers	
hot tub manufacturers in s. california	

AOL dataset was released in August 2006. The searchable dataset contains twenty million search queries of over 650,000 AOL users and it is intended for research purposes.

21

User 7960

poster, digital offset, 594×841mm/ 2011

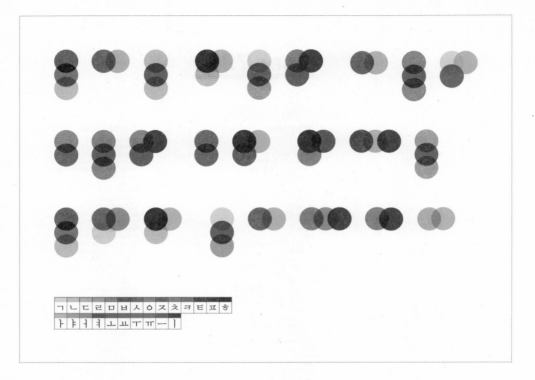

Molecule
font/ 2006

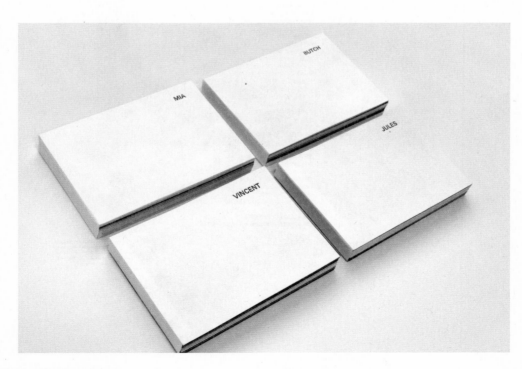

Vincent, Jules, Butch & Mia
book, letter press, 147.5 × 103mm/ 2011

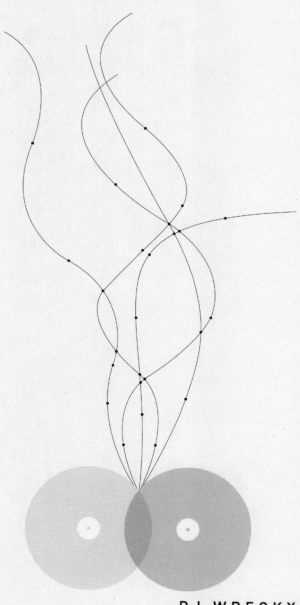

Creative Sound Maker
poster, offset lithography, 520×750mm/ 2007

그래픽디자이너 이충호에게
있어 메시지는 미디어이다.
아이디어를 해치지 않는
압축적인 형태의 간결한
디자인을 추구하는 그는
구하기 어려운 예술 서적을
구비해 놓은 서점, 런던의
작은 갤러리, 훌륭한 인쇄
결과를 보여 주는 인쇄소 들의
웹사이트 같은, 소박하지만
알아 두고 있으면 분명히
요긴히 쓰일 날이 있는 보물
같은 곳들을 소개해 주었다.

www. eatock. com

25

Eatock

대니얼 이톡 Daniel Eatock의 콘셉추얼한
작업들을 살펴볼 수 있는 곳으로 특히,
'picture of the week(금주의 사진)'라는
이름의 지속적인 프로젝트에서 일상에
대한 그의 섬세한 시선을 느낄 수 있다.

Design Observer
designobserver.com

릭 포이너 Rick Poynor를 비롯한 다양한 필자들의 디자인 담론을 읽을 수 있는 곳으로
토픽도 한 부분에 그치지 않고 그 폭이 상당히 넓다.

TYPORETUM
blog.typoretum.co.uk

타이포그래피와 인쇄에 관한 사이트로 특히 인쇄의 역사와 레터프레스에 초점을
맞추고 있다.

27

Line to
lineto.com

코넬 윈들린 Cornel Windlin과 스테판 뮐러 Stephan Müller가 자신들의 폰트를 판매하기 위해서 만들었으나 지금은 그들의 가치관을 공유하는 다른 디자이너들의 수준 높은 폰트를 판매하고 있는 타입 파운드리 type foundry이다.

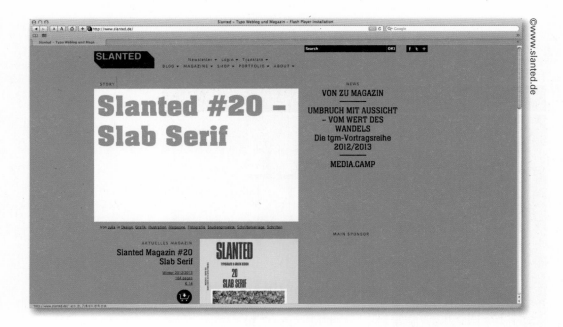

Slanted
www.slanted.de

독일에서 발행하는 타이포그래피 온라인 매거진이다. 온라인숍과 함께 2004년에 오픈한
이 사이트에서는 여러 카테고리에 걸친 다양한 디자인 경향을 볼 수 있다.

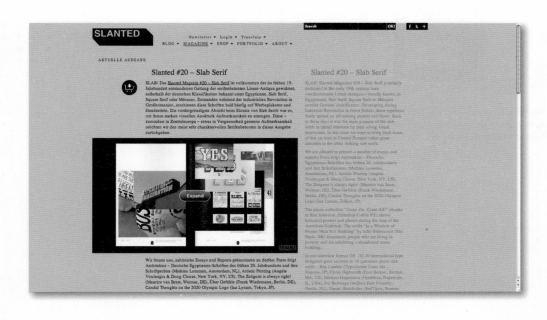

Generation Press
generationpress.tumblr.com

디자이너들에게 잘 알려진 인쇄소 중 하나인 제너레이션프레스의 온라인
포트폴리오 사이트로서 뛰어난 인쇄물과 인쇄 효과를 간접적으로 경험할
수 있다.

Build
blog.wearebuild.com

그래픽디자이너 마이클 C. 플레이스 ^{Michael C. Place}가 운영하고 있는
블로그로 그의 최근 작업과 함께 개인적인 관심사도 엿볼 수 있다.

Shift
www.shift.jp.org

일본의 대표적인 온라인 매거진으로 세계 곳곳에서 벌어지는 아트와 디자인에 대한
소식을 접할 수 있다.

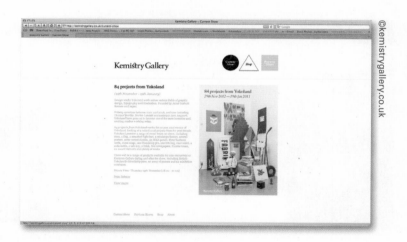

Kemistry Gallery
kemistrygallery.co.uk

런던의 쇼디치 Shoreditch에 위치한 작은 갤러리로 그래픽디자인 작품만을 전시하고
있으며 지금까지 앤서니 버릴 Anthony Burrill, 제임스 조이스 James Joyce, 잭 케이에스 Zak Kyes
같은 디자이너들과, 네덜란드의 디자인 회사 익스페리멘탈제트셋 Experimental Jetset 등의
작품이 전시되었다.

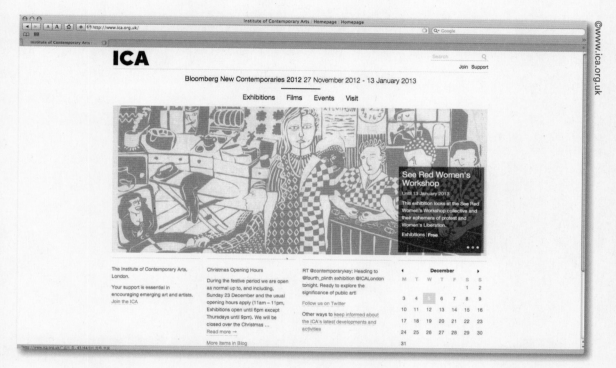

ICA
www.ica.org.uk

아트 전반에 걸친 여러 가지 행사가 열리는 곳으로 잘 알려진
ICA Institute of Contemporary Art의 웹사이트이다. 전시와 영화 상영에
대한 정보를 제공하고 있으며, 일반 서점에서는 구할 수 없는
예술 서적을 판매하기도 한다.

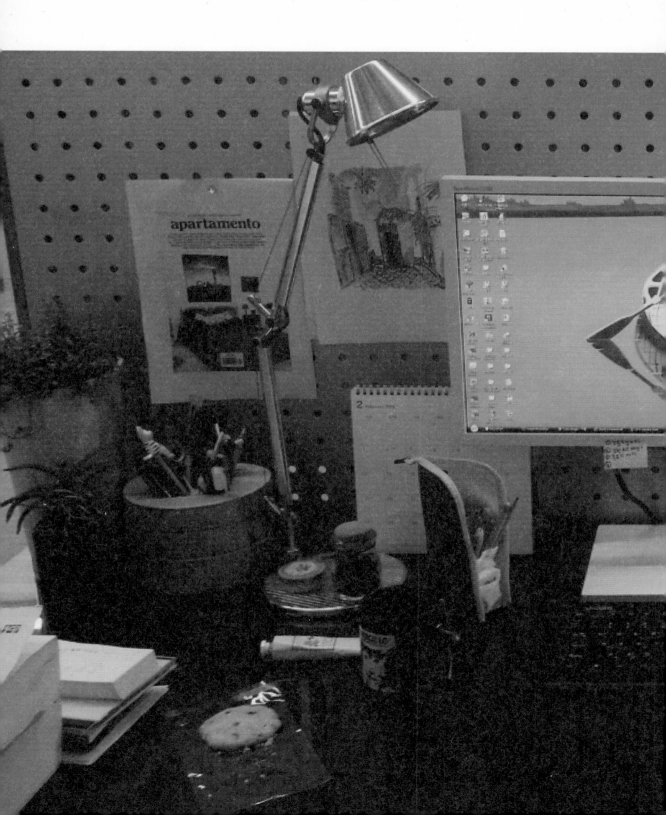

석윤이

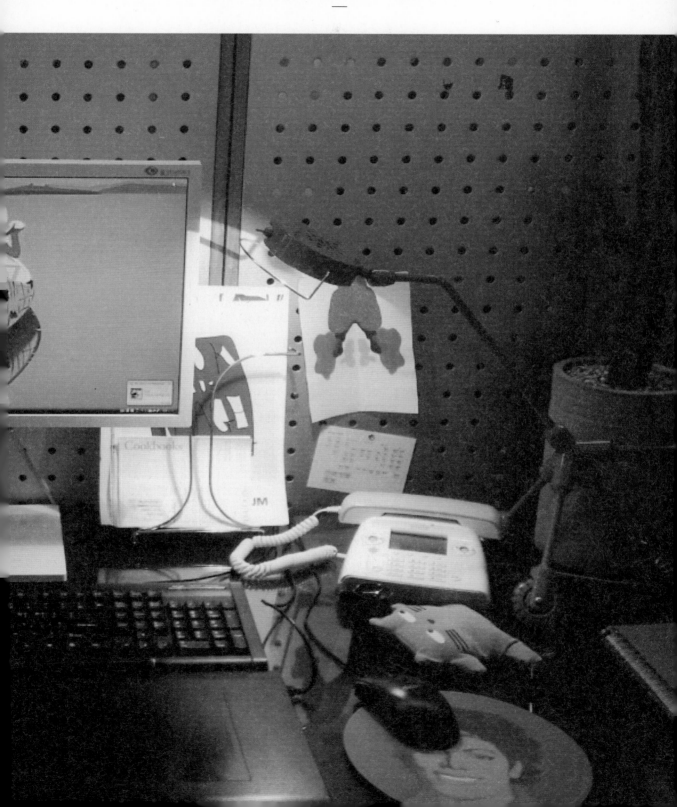

1981년생으로 성신여자대학교 서양화과를 졸업했다. 2007년부터 현재까지 출판사 열린책들에서 디자이너로 일하고 있다. 움베르토 에코의 전집인 에코마니아컬렉션이 2010년 '편집자들이 뽑은 주목할 만한 올해의 북디자인'으로 선정되었고, 2011년에는 조르주 심농의 추리소설 매그레 시리즈로 간행물윤리위원회의 '디자인이 아름다운 책'을 수상했다. 2012년 페이퍼로드 전시에 북디자이너로 참여한 바 있다.

영감이 오는 곳
|

평소에 즐겨 보는 영화, 그래픽 잡지, 현대미술 작품에서 색감이나 구성 면의 독특한 아이디어를 얻을 때가 많다. 디자인 분야의 매체보다 오히려 순수미술, 해외의 잡지 등 다양한 분야의 이미지에서 아이디어를 얻게 되는데, '주'가 아닌 사이드에서 우연히 보여지는 이미지들을 찾는 것을 좋아한다.

부진한 작업을 진척시키기
|

작업을 하기 위해 책상에 앉아 있는 것이 오히려 생각의 범위를 좁히는 것 같아서 작업과 관련된 어떤 것도 생각하지 않으려고 한다. 갇혀 있는 생각에서 벗어나기 위해 노력하는 편으로 대개 자연을 보거나 영화를 본다.

테크놀로지의
빛과 그림자
|

요즘 우리가 흔히 접하는 매체들은
광고성이거나, 자기를 PR하고 생각들을
나열하는 데 집중하는 것들이다.
좋은 정보를 공유하고 독특한 아이디어를
나눌 수 있는, 혹은 영감을 불러일으키는
커뮤니케이션의 장이 되는 좋은 사이트들은
국내에서 찾아보기 어렵다.
유행과 눈요기에 그치지 않는, 정말
참신하고 재미있는 발상들이 잡담과
군더더기 없이 그 자체로 공유되는 몇몇
해외 사이트는 꽤 도움이 된다.
작업에 끼치는 테크놀로지의 직접적인
영향이라면 소통을 말하고 싶다.
예를 들어 페이스북이나 메일링서비스
같은 것은 내가 좋아하는 작가의 이미지
업데이트를 실시간으로 손쉽게 받아 볼 수
있게 한다. 이는 내가 정체되지 않고 내가
눈으로 보고 느꼈던 어떠한 기준, 수준에
뒤쳐지지 않고자 노력하게 하는 끊임없는
동기부여가 된다.

즐겨찾는 행위에
대하여
|

나에게 즐겨찾는다는 것은 무의식적인
행위이다. 조금이라도 인상 깊거나, 마음에
남는 이미지들의 잔상을 지우고 싶지
않아 바로 즐겨찾기 목록을 늘리게 된다.
요즘같이 온라인의 정보가 넘쳐 나는 시점에
이러한 습관은 더욱 몸에 배는 것 같다.
포털 사이트부터 시작해서 쇼핑, 정보 등
갖가지 목적에 따라 즐겨찾기는 끝없이
늘어나고 있다. 나중을 위해 심사숙고해서
즐겨찾기에 등록하는 것이 아니라,
잊어버릴까봐, 혹은 지금 하고 있는
일들에서 잠시 탈피하여 눈요기를 하고자,

무의식적으로 즐겨찾기에 넣곤 한다.
결과적으로는 이 무성한 즐겨찾기 리스트
중에서 겨우 20~30%만 제 역할을 하고
있다.

자기만의 방
|

온라인 공간은 저마다 성격이 다르고 자신의
스타일에 맞는 편이 좋은 것 같다. 하지만
그것에 얽매이거나 내가 보여지는 것에
더 주력하게 되는 것은 사양이다. 꾸준히
작업물을 보여 주고 소통할 수 있는 역할을
하거나, 단순한 포트폴리오용 이외에는
만들 생각이 없다.

앤디 워홀 일기 The Andy Warhol's Diaries
bond bookbinding(dust-jacket added), 205×235mm/ 2009
client Mimesis

앤디 워홀의 일기로 원서의 판형을 그대로 살리되 속표지와 겉표지, 본문에 워홀의 이미지와 작품이 묻어나는 자전적인 느낌의 디자인을 시도하였다.

수상한
라트비아인
SIMENON
Maigret
01

갈레 씨,
홀로 죽다
SIMENON
Maigret
02

생폴리앵에
지다
SIMENON
Maigret
03

라 프로비당스호의
마부
SIMENON
Maigret
04

누런 개
SIMENON
Maigret
05

교차로의 밤
SIMENON
Maigret
06

네덜란드
살인사건
SIMENON
Maigret
07

선원의 약속
SIMENON
Maigret
08

타인의 목
SIMENON
Maigret
09

매그레 시리즈 Maigret series 01~19
saddle stitching, 112×180mm/ 2011
client Open Books

조르주 심농의 매그레 반장 추리소설 시리즈. 현재 19권까지 출간. 각 권의 이미지 안에 있는 실루엣이 다음 권의 표지 이미지가 되어 전체적으로 연결되는 디자인.

01 수상한 라트비아인 Pietr-le-Letton/ 02 갈레 씨, 홀로 죽다 Monsieur Gallet, décédé/ 03 생폴리앵에 지다 Le Pendu de Saint-Pholien/ 04 라 프로비당스호의 마부 Le Charretier de La Providence/ 05 누런 개 Le Chien jaune/ 06 교차로의 밤 La Nuit du carrefour/ 07 네덜란드 살인 사건 Un Crime en Hollande/ 08 선원의 약속 Au Rendez-Vous des Terre-Neuvas/ 09 타인의 목 La Tête d'un homme/ 10 게물랭의 댄서 La Danseuse du Gai-Moulin/ 11 센 강의 춤집에서 La Guinguette à deux sous/ 12 창가의 그림자 L'Ombre chinoise/ 13 생피아크르 사건 L'Affaire Saint-Fiacre/ 14 플랑드르인의 집 Chez les Flamands/ 15 베르주라크의 광인 Le Fou de Bergerac/ 16 안개의 항구 Le Port des brumes/ 17 리버티 바 Liberty Bar/ 18 제1호 수문 L'Écluse no.1

움베르토 에코 마니아 컬렉션 umberto eco mania collection 01~26
bond bookbinding(dust-jacket added), 120×188mm/ 2009
^{client} Open Books

움베르토 에코의 저작집을 선별해 모은 마니아컬렉션. 에코의 얼굴에 팝아트적인 표현을 적용하여 진지하지만 풍자적이고 유쾌한 캐릭터를 북디자인에 담고자 했다.

02 애석하지만 출판할 수 없습니다 Diario minimo/ 03 매스컴과 미학 Apocalittici e integrati/ 07 일반 기호학 이론 Trattato di semiotica generale/ 15 세상의 바보들에게 웃으면서 화내는 방법 Il secondo diario minimo

오래오래 Longemps
bond bookbinding(dust-jacket added), 128×182mm/ 2012
client Open Books

노인과 바다 **The Old Man and the Sea**/ 풀잎 **Leaves of Grass**/ 파우스트 **Faust**/ 배빗 **Babbitt**
saddle stitching, 125×188mm/ 2010~2012
client Open Books

아이웨이웨이 AiWeiWei
bond bookbinding, 125×205mm/ 2011
client Mimesis

석윤이는 단권 작업도
많이 하지만 시리즈의
유기적이면서도 특유한
디자인으로 두각을 나타내는
북디자이너이다.
다채로운 북커버의 아카이브,
건축디자인 매거진처럼
시각적인 레퍼런스를 주는
사이트부터, 짧은 동영상이나
단발적인 아이디어를
모아 둔 사이트까지,
그의 즐겨찾기에서는
아이덴티티와 콘셉트라는
영감을 얻는 가장 간명한
방식을 엿볼 수 있다.

44

www.
swiss-miss.
com

45

Swiss-Miss

스위스 미스는 가장 빠르게 '아이디어'만을
접할 수 있는 사이트로, 장르를 넘나드는
아이디어의 장이다.

Melville House
www.mhpbooks.com/books

이곳의 북디자인을 좋아한다. 시리즈물의 콘셉트를 고민할 때 특히 도움이 되는 곳이다.
매그레 시리즈와 출판사 홈페이지를 기획할 때 종종 참고했다. 데이터 자체는 많지 않지만
색색의 표지들은 신선한 아이디어를 선물한다.

Serial Cut
serialcut.com

전작을 출간하고자 하는 작가와 기획하고 있는 전집 프로젝트가 있을
때 중요한 것은 로고나 심볼이다. '이 이미지들을 어떻게 잘 포장하며,
참신한 디자인 콘셉트로 노출시킬 수 있을까' 하는 고민이 들 때 한 차원
높은 수준으로 이끌어 주는 사이트.

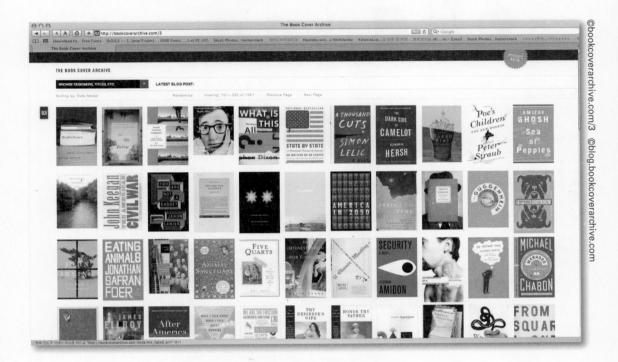

The Book Cover Archive
bookcoverarchive.com/3
blog.bookcoverarchive.com

가장 좋아하는 사이트이자 블로그로 가장 좋아하는 커버 디자인들
이 모여 있는 플랫폼이다. 연동되는 수많은 사이트들, 어딜 클릭하든
100% 만족하게 하는 블로그!

CUKRI
pinterest.com/cukri

세계문학과 같은 고전이나 문학 쪽의 레퍼런스를 얻을 때 참고하는 북커버 사이트.

domus
www.domusweb.it/index.cfm

이탈리아의 건축 디자인 잡지 '도무스'의 웹사이트로, 아무것도 생각나지 않을 때 무심히
보면서 많은 영감을 얻는 곳이다. 자연스레 정기적으로 들어가게 된다.

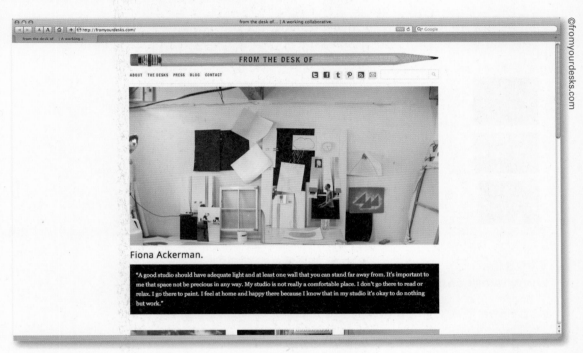

Fiona Ackerman.

"A good studio should have adequate light and at least one wall that you can stand far away from. It's important to me that space not be precious in any way. My studio is not really a comfortable place. I don't go there to read or relax. I go there to paint. I feel at home and happy there because I know that in my studio it's okay to do nothing but work."

From The Desk Of
fromyourdesks.com

책뿐 아니라 문구류와 홍보물, 온라인 쪽의 홍보 콘셉트를 잡을 때,
시각적인 비주얼을 얻게 해주는 사이트로 정말이지 유익하다.
특히 여러 사람들의 데스크를 보여 주는 아이디어가 참신하고,
감성과 더불어 미세한 부분의 수준 높은 디자인을 접할 수 있다.
책의 경우, 표지에서 보여 줄 수 있는 디테일한 디자인(책등, 날개,
제본, 후가공 등)에 다양한 소스를 제공한다.

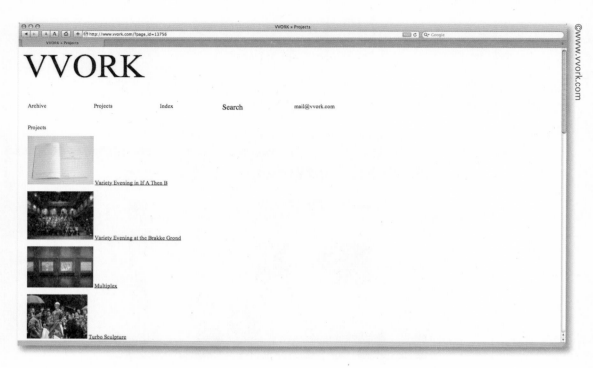

VVORK
www.vvork.com

디자인에 관련한 무수한 콘텐츠들을 나름의 기준으로 포스트하고, 아카이브해 둔 블로그.

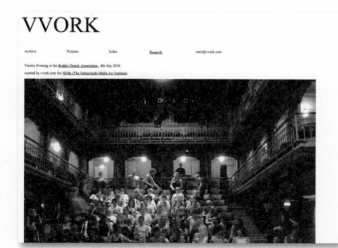

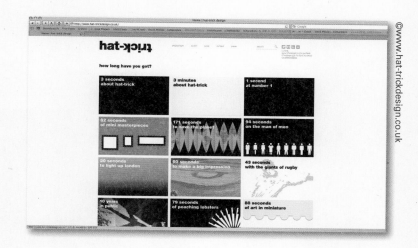

hat-trick design
www.hat-trickdesign.co.uk

짧은 동영상들, 몇 초 동안 보여지는 함축적인 이미지와 카피들이, 표지와
같은 직관적인 성격의 출력물에 좋은 아이디어를 준다.

Love Creative
www.lovecreative.com

열린책들 및 미메시스디자인의 홈페이지를 구성할 때 참고했던 사이트. 홈페이지
디자인뿐 아니라 미메시스에서 출간되는 예술서나 디자인 서적의 아이데이션에 많은
도움을 주었다. 독특한 발상과 아이디어들이 넘친다.

하마다 다이스케

HAMADA DAISUKE

하마다 다이스케는 패션 레이블의 디자이너이자 포토그래퍼이다. 그는 '안 소피백 Ann-Sofie Back' 등의 여러 컬렉션 브랜드를 거쳐 2010년 자신의 패션 브랜드인 '뉘앙스 nuance'를 론칭했다. 옷의 품질에 대해 엄격해서 프리미엄 천연 소재만을 고집하고, 미니멀리즘적인 디자인으로 다양한 배경의 사람들과 환경에 적응하는 브랜드로 성장하기를 희망한다. 2013 S/S 컬렉션을 위한 준비를 마친 그는 다가오는 컬렉션과 사진작가로서의 몇 가지 프로젝트를 준비하고 있다.

영감이 오는 곳
|

일상의 모든 영역에서 영감을 얻는다. 산책을 한다든가, 좋은 영화나 책을 본다든가, 갤러리를 방문한다든가 하는 일에서 말이다.

부진한 작업을 진척시키기
|

그럴 때는 아무 생각 없이 잠을 잔다. 혹은 전혀 다른 일에 관심을 분산시킨다.

테크놀로지의 빛과 그림자
|

그런 부분에 대해 심각하게 고려해 본 적이 없는 것 같다. 10대 때부터 인터넷을 써 왔지만 말이다. 그러나 인터넷이란 공간이 확실히 어떤 작업을 쉽고 빠르게 전 세계에 보여 줄 수 있는 통로로 기능하는 것은 사실이다. 온라인을 통해 거의 모든 사람을 만날 수 있다는 것은 놀랍다.

즐겨찾는 행위에
대하여
|

근사한 일이라고 생각한다.

자기만의 방
|

내 이름으로 된 사이트를 운영하고 있다.
작업한 사진들을 아카이브하는 데 이 공간을
충분히 활용하고 있다.

The Solar Garden Cosmic Wonder Light Source
photography/ 2010
client 01 magazine

Wirtten Afterwards
photography/ 2010
client 01 magazine

N.Hoolywood

photography/ 2010

cowork Mister Hollywood

client 01 magazine

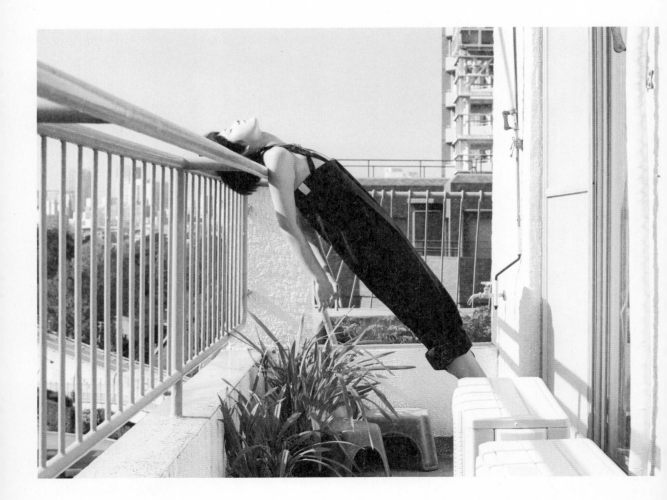

N.Hoolywood
photography/ 2010
^{cowork} Mister Hollywood
^{client} 01 magazine

Sagrada Familia
photography, Barcelona/ 2008

Plants
photography, Tokyo/ 2011

Meguro River
photography, Tokyo/ 2010

Bomb Tree
photography, Hiroshima/ 2011
^{client} the Plant Journal

포토그래퍼이자 패션브랜드
디자이너인 하마다 다이스케는
미니멀리즘적인 디자인으로
다양한 배경의 사람들과
환경에 어우러지기를 꿈꾼다.
패션이라는 상당히 현대적인
양식을 탐구하는 그의
북마크는 계절에 따라 옷장을
채우는 옷들처럼 단편적이고,
개성적이며, 유용하다.

65

.fatale

젊고 창의적인 여성들 사이에서
가장 유익한 라이프스타일
블로그로 통한다.

NOWNESS

www.nowness.com

이름 그대로 '지금'의 예술과 디자인, 패션, 음악 등 다방면의 문화를 엿볼 수 있는 공간으로, 설명보다는 들어가서 한번 볼 것을 추천한다.

Kitsune Journal

www.kitsune.fr/journal

나는 페어스 Pairs 패션스쿨을 졸업한 2006년부터, 의류브랜드 '키츠네'에서 어시스턴트 디자이너로 일했었다. 당연한 수순으로 지금은 온라인상에서 그들의 활동을 관심 어린 눈으로 보고 있다.

Diane, a Shaded View on Fashion
www.ashadedviewonfashion.com

저명한 패션 저널리스트의 홈페이지이다.

SLAMXHYPE

slamxhype.com

예술과 디자인, 문화, 셀러브리티의 인터뷰 등을 통해 독특하고 개성 있는 '스타일'을 볼 수 있다.

01 Magazine
zero1magazine.com

01 매거진은 캐나다의 밴쿠버에 기반을 두고 있다. 전에 몇 번인가 01 매거진의 사진작가들과 작업한 적이 있다.

honeyee.com
www.honeyee.com

이곳은 일본의 많은 크리에이터들(특히 남자들) 사이에서 가장 유명하고 유용한 웹사이트로 손꼽히는 공간이다.

youtube

www.youtube.com

설명이 필요 없다.

EYESCREAM

www.eyescream.jp

아이스크림이라는 단어가 가진 신선한 감각이 잘 어울리는 사이트로, 분해해 보면 'eye'와 'scream'의
조합인 만큼 시각적 즐거움이 넘치는 곳이다. 역시 크리에이티브 라이프스타일을 구경할 수 있다.

HOUYHNHNM

www.houyhnhnm.jp

요즘의 라이프스타일을 캐치업하기 좋다.

ÁNGELES PEÑA

안젤레스 페냐에게 사진은 인생의 가장 큰 관심사이자, 선천적으로 타고난 재능이다. 프리랜서로 사진 찍는 일을 하지만, '일'이라는 생각은 별로 하지 않는다. 사진 외에도 그는 가족이 운영하는 펍 '티롤리안 tyrolean'을 관리하고 있다.

74

영감이 오는 곳
|

나를 에워싼 자연스런 세계나 내가 사랑하는 이들이 나에게 영감을 준다. 대부분의 사람들은 그냥 모른 채 지나칠 만한 순간들을 좋아해서 이를 포착해 사진에 담기 위해 노력하는 편이다. 특히 사람들이 온전히 자신의 모습인 채로, 자기만의 순간에 놓일 때가 좋다. 나는 그런 순간을 담기 위해 기다린다.

부진한 작업을 진척시키기
|

매일매일이 새로운 것을 습득하는 과정이고, 그런 경험이 우리를 성장시킨다고 믿는다. 작품 활동이 늦어진다고 해서 특별히 이를 타개할 방법을 가지고 있지는 않다. 개인적인 작품 활동을 할 때는 아날로그 카메라를 쓰는데, 가끔은 노출된 필름 롤을 현상하지 않고 일정 시간 내버려 둔다. 사진에 담아낸 그 순간과 어느 정도의 거리를 유지한 채 정리된 마음으로 어떤 사진을 고를지 결정하고 싶어서이다. 내 생각에 사진작가로서 아주 중요한 일은 어떤 사진을 선택하고 어떤 사진을 선택하지 않을지 결정하는 것이다. 나의

경우 흑백사진을 현상한 후, 컬러 네거티브 필름만 모아 랩으로 가져온다. 그걸 집에서 스캔한 다음, 가장 마음에 드는 것만 인화한다.

순간을 잡아낼 때 우리는 언제나 새로운 것을 배우고 또 새로운 것을 시도하게 된다. 역시나 경험이 우리를 성장시킨다.

테크놀로지의 빛과 그림자
|

예전에는 도시에 살았지만, 지금은 산속에 살고 있다. 이런 조용하고 고요한 곳에 있을 때 영감은 자주 찾아오는 것 같다. 물론 소셜 네트워크를 통해 물리적으로 먼 곳에 살고 있는 사람들과, 또 전 세계의 여러 나라에 사는 이들과 소통하는 것은 사실이다. 멀리 떨어진 곳에서 일어나는 사건, 소식들을 알려주는 건 나를 뒤처지지 않도록 해주는 고마운 일이다.

즐겨찾는 행위에 대하여
|

매우 흥미로운 방식이라고 생각한다. 나와는 다른 이들이 어떤 일을 하는지 볼 수 있는 것도 좋다. 개인적으로는 오래도록 기억하고 싶고, 몇 번이고 방문하고 싶은 웹사이트를 북마크해 놓는다.

자기만의 방
|

홈페이지와 텀블러를 가지고 있다. 현재는 웹사이트를 리뉴얼하고자 새 디자인을 고안 중인데 내용도 곧 업데이트할 예정이다.

JULIETA
analog photography, color film/ 2008

BELLEVEU
analog photography, color film/ 2010

THE MOUNTAIN

analog photography, color film/ 2010

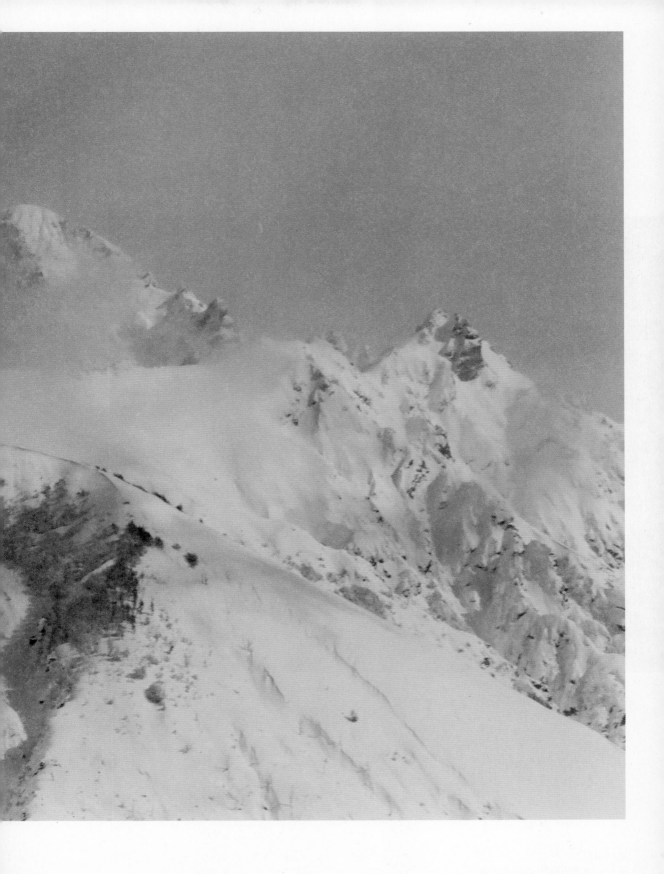

KAYNE
analog photography, color film/ 2008

BEGINNING OF WINTER
analog photography, color film/ 2010

프리랜스 사진작가인
안젤레스 페냐에게
포토그래피는 '순간들'의
집합이다.
그가 생활에서 마주한
아름다움을 카메라에 담고
있자면 놓칠 수밖에 없는
주변 바깥의 순간들은,
다른 웹사이트에서 저마다
아카이브해 오고 있다. 여기에
여러 사진작가와 삽화가
각자의 '순간들'이 놓여 있다.
이곳들은 몇 번이고 방문해도
좋을 것이다. 방문하는 순간의
웹사이트는 이전, 혹은 이후의
그것과는 또 다를 테니 말이다.

82

timwalker photography .com

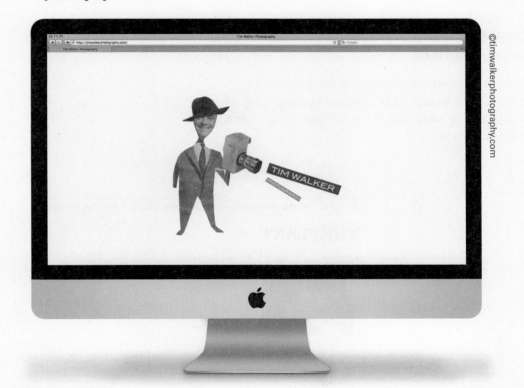

©timwalkerphotography.com

83

Tim Walker Photography

팀 워커는 정말 최고다. 그의 책 "픽쳐스 Pictures"는
내가 가장 좋아하는 책이고, 커버 디자인도 완벽
하다. 그가 이미지에 사용한 모든 세팅, 인물,
디자인, 메이크업, 배경…… 전부 마음에 든다.

fuck you very much
fuckyouverymuch.dk

20대 후반의 덴마크 청년 둘이 만든 웹사이트다. 둘 모두 매우 열정적이고,
이야기를 풀어 놓는 것을 좋아하며, 단어를 사용하거나 아이디어를 창조해 내는
일에 매우 열심이다. 이 두 사람이 업로드해 둔 자료를 클릭하는 것으로 하루를
시작하는 건 매우 즐거운 일이다.

THE PLANT
www.theplant.info

이곳은 바르셀로나에서 발행하는 식물 관련 저널의 웹사이트이다. 평범한
식물들과 식물 가꾸기를 주제로 다루는 이 저널에 작품을 싣는 아티스트들은
대개 각자의 방식으로 식물에게 고마움을 표현하곤 한다. 나 역시 두어 번
작품을 실을 기회가 있었다. 이들의 저널은 꽤 사랑스럽다.

85

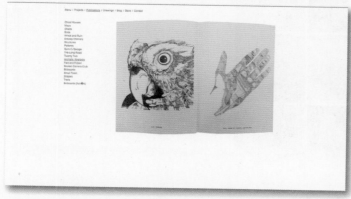

Nigel Peake
www.nigelpeake.com

나이젤 피크의 드로잉을 모아 둔 사이트다. 나는 파리의 팔레 드 도쿄 ^{Palais de Tokyo}에서 그의 책 "야생에서 In the Wilds"를 처음 봤는데, 도저히 눈을 뗄 수 없었다. 그가 그린 빌딩이나 시골 풍경의 수채화에는 명상적인 아름다움이 있다. "야생에서"를 펴내기 전에도 그가 상당한 작품 활동을 해왔음은 물론이다.

tilburs
tilburs.com

이 사이트의 운영진은 미술감독, 모형 실제화 ^{model realization}, 캐릭터 모델링 ^{character modeling},
애니메이션 등의 분야에서 활동하는 세 여성들이다. 이들의 작품은 전부 핸드메이드라서
가끔 들어가 어떤 새로운 시도를 하고 있는지 보는 것은 매우 흥미롭다.

Jennilee Marigomen
www.jennileemarigomen.com

나는 밴쿠버 출신의 사진작가 제닐리의 작품을 매우 좋아한다. 그가 자신을
둘러싼 사물들을 바라보는 시선이 마음에 든다. 불과 일주일 전쯤 제닐리의
웹사이트를 처음 알게 됐는데, 벌써 어엿한 내 북마크로 자리 잡았다.

Nicholas Haggard
nicholashaggard.com

니콜라스 하가드의 작품 역시 훌륭하다. 그는 캘리포니아 로스앤젤레스에 사는
사진작가다. 그의 웹사이트는 매우 심플한 디자인인 데다가 배경이 백면 白面이라서,
이미지 감상을 방해하는 시각적 공해 없이 사진을 볼 수 있다는 점이 무척 매력적이다.

vnb
vnbphoto.tumblr.com

요즘은 굉장히 많은 사진 블로그가 등장했는데, 덕분에 전 세계 사람들의 다양한
작품들을 볼 수 있게 되었다. 클릭 한 번이면 마음에 드는 공간으로 이동할 수도
있으니, 기특한 웹사이트이다. 여기서 마음에 드는 사진가의 작품들을 아주 많이
찾아볼 수 있었다.

Transworld Snowboarding
snowboarding.transworld.net

스노우보딩에 관련한 새로운 소식들에 뒤처지지 않기 위해 북마크해 두었다.
매일 좋은 퀄리티의 비디오와 사진이 업데이트된다. 남자친구가 스노우보딩을
즐기기 때문에 그와 함께 있을 때 자주 이 웹사이트에 들어오곤 했던 것인데,
결국 나까지 이곳에 푹 빠지게 된 것 같다.

pinterest
pinterest.com

인터넷상에서 서칭한, 그중에서도 저장하고 싶은 모든 것을 핀터레스트에
담아 둘 수 있다. 특히 자신이 좋아하는 것들을 즐겨찾기에 등록해 두거나
자신이 팔로우하는 사람의 사진을 핀 pin하는 것도 가능하다.
각 보드에 다양한 사진들을 정리해 두거나 레시피나 인테리어디자인을
검색할 때 핀터레스트를 애용한다. 흥미로운 이미지를 찾고 싶다면 당장
접속해 보길 추천한다.

Alia Farid

에일리아 파리드는 1985년생의 젊은 작가로, 주로 디자인리서칭 분야에서 일하고 있다. 쿠웨이트 국립문화예술위원회와 협업하고 있으며, 푸에르토리코의 비영리 예술 단체 '베타로컬 Beta Local'에서 아트디렉팅을 맡고 있다.

영감이 오는 곳
|

작업을 하는 동안 여러 곳에서 영감을 얻는다. 그렇지만 특정 환경이나 위치, 혹은 고정된 사고방식과 '영감 탐색'을 결부하는 것은 지양하고 싶다.
되려, 예상치 못한 사건이 생각에 어떠한 영향을 미칠 때 더 관심이 간다. 물론 그러한 순간을 놓치지 않기 위해서는 상당한 감수성이 필요한데, 그 부분이 내게는 가장 어려운 것 같다. 사물에 대한 민감한 지각을 유지하고 있는 것 말이다.

부진한 작업을 진척시키기
|

어떤 작업을 하느냐에 따라 다르다. 나의 경우 상황에 따라, 작업 진행이 달라지기 때문에 이는 거의 함께 일하는 사람들에게 달려 있다고 보면 된다. 그룹 전체가 만들어 내는 에너지나, 시너지 효과 말이다.
그렇지만 작품의 진정성을 해치지 않으면서 작업 과정을 서두를 수 있는 방법이

있는지에 대해서는, 글쎄, 회의적이다.
별로 권장하고 싶지도 않다. 그렇지만 작품
활동을 계속 하다 보면, 점점 더 사물의
본질을 파악하는 속도가 빨라진다는 느낌은
든다. 자연스럽게 체득이 되는 부분이다.

테크놀로지의
빛과 그림자
|

나는 쿠웨이트와 푸에르토리코라는
정말이지 서로 상이하게 다른 두 나라에서
살았다.
온라인 공간에 내 작품을 위한 개인적인
플랫폼을 가지고 있으면, 그처럼 판이하게
다른 두 국가에서의 경험을 연결하기 위해
필연적으로 소모하게 되는 긴장감 같은
것을 달랠 수 있다. 또 그런 경험을 다양한
문화적 통로를 통해 개방할 수도 있고
말이다.

즐겨찾는 행위에
대하여
|

중요하다.
문제는 왜, 어떤 웹사이트를 북마크해
두었는지 기억하는 일이지만 말이다. 나의
경우 다른 사람들과 내 작업 사이의 소통
수단으로 북마킹을 유용하게 쓰고 있다.

자기만의 방
|

내 스스로 관리하는 웹사이트가 하나 있다.
매우 단순한 포맷으로 구성돼 있지만 썩
마음에 든다. 내 작품의 대부분이 물리적
공간에서 행해지는 만큼, 웹사이트의
디자인이 작품의 반경을 제한해선
안 되지 않겠는가. 가장 '테크놀로지적'인
활동이라면 아마도 온라인상에 이러한
심볼을 갖는 일일 것이다.

Monument to the Creative, Local, Informal Economy
obelisk-kiosk/ 2008

1.roof

a retractable roof has been integrated to ensure protection from harsh weather conditions. It can be withdrawn behind passenger(s) when not in use.

2.food

a small garden has been planted onto the front basket section of the "gari" with lettuce for food and oxygen.

3.bed

to optimize conveyance space the sleeping area has been reduced to a mere hammock that can be pulled out of the "gari" from where it's embedded in the back seat cushion. one end of the hammock is permanently fixed to the quadricycle, while the other must be attached to a static structure in the cityscape.

1.roof

a retractable roof will be integrated to ensure protection from harsh weather conditions. It can be withdrawn behind passenger(s) when not in use.

2.food

a small garden will be planted in the front basket of the "gari" with different plant species for food and oxygen.

3.bed

to optimize conveyance space the sleeping area has been reduced to a mere hammock that can be pulled out of the "gari" from where it's embedded in the back seat cushion. one end of the hammock is permanently fixed to the quadricycle, while the other must be attached to a static structure in the cityscape.

Gari-Go-Gari
white + black, skyblue + green, refurbished quadricycle/ 2009

**Monstruo Marino
(The Sea Monster)**

workshop/ 2007

site The Bermuda Triangle

디자인리서처인 에일리아
파리드는 쿠웨이트와
푸에르토리코라는 판이하게
다른 두 나라를 기반으로
활동하고 있다.
그에게 웹이란 물리적인 거리와
지형적인 성질의 긴장감이
해소되는 중립적인 공간이다.
여러 예술가와, 프로젝트
그룹이 가진 가치와 창의의
좁힐 수 없는 반경을,
여기 소개한다.

CREATOR'S BOOKMARKS

www.
betalocal.
org

99

Beta Local

여기는 2009년에 설립된 비영리 대안
예술 프로젝트팀(종종 나와 함께 작업
한 적이 있는)이 운영하는 곳이다.
이 웹사이트는 워드프레스 같은 것으로
정형화된 포맷을 유지하게끔 제작되었
지만, 몇 가지의 방식을 통해 나름의
개성을 찾아 가고 있다. 내가 보기엔
'공간'에 대한 메시지를 아주 흥미로운
방식으로 전달하는 곳이다.

aleksandra mir
www.aleksandramir.info

알렉산드라 미르가 자신의 작품을 모아 놓은 아카이브 웹사이트로, 개인적으로
아주 좋아하는 곳이다. 그녀의 작품은 실제로 내 작업에도 상당한 '자원'이 되어
준다. 웹사이트의 카테고라이징 역시 잘 되어 있어 필요한 정보를 찾기 수월하다.

Azra Aksamija
www.azraaksamija.net

아즈라는 내가 대학원 시절 MIT에서 만난 예술가이다. 당시 Ph.D. 과정을 밟고 있던
그녀는 이슬람의 건축예술에 관한 프로그램 '아가 칸 ^Aga Khan '을 듣고 있었고 나는 시각
예술을 공부하고 있었다. 항상 유창하고 우아한 방식으로 표현되는 그녀의 작품을
좋아한다. 한결같이 말끔한 스타일을 유지하는 예술가이다.

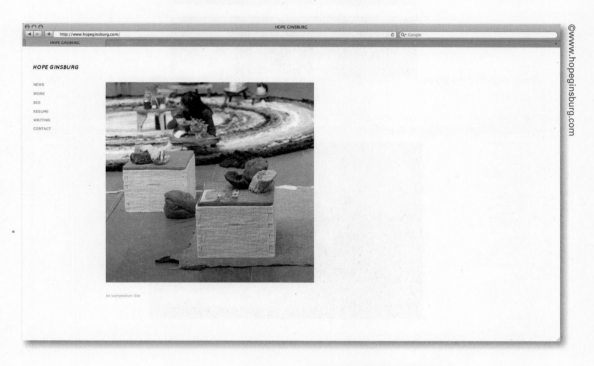

An isompendium Site

101

HOPE GINSBURG
www.hopeginsburg.com

이곳도 매우 잘 정돈된 웹사이트이다. 호프 긴스버그의
작품은 매우 복합적이며 그녀의 워크숍이나 퍼포먼스
에도 역시 다양한 버전이 존재한다. 호프가 자신의 작품
활동을 웹사이트라는 형식으로 정리해 낸 것은 거의
기적에 가깝다.

B Santiago Muñoz
fabricainutil.com

이 웹사이트에는 여러 하이퍼링크가 노출되어 있는데, 작가의 문화적 창작 활동에 대한 결의를
잘 말해 주는 링크들이다. 또, 작가의 아카이브가 점점 풍부해진다는 것이 마음에 든다.

jordi colomer
www.jordicolomer.com

이 웹사이트의 움직이는 이미지를 무척 좋아한다. 특히
홈 화면에 있는 영상들은 영감을 주는 것들이다.

104

Proyectos Ultravioleta
uvuvuv.com

여기는 과테말라의 한 아트갤러리 사이트이다. 갤러리 개관 사진부터 전시 중인
예술작품의 이미지까지, 웹사이트의 방문만으로 실제로 갤러리에 와 있는 듯한
기분을 느끼게 된다.

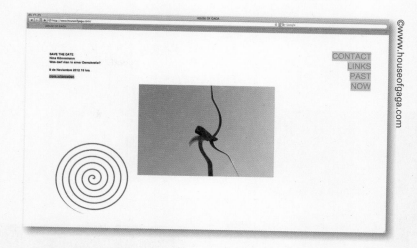

HOUSE OF GAGA
www.houseofgaga.com

이 웹사이트(역시 한 갤러리의 홈페이지이다)는 GIF이미지의 활용과 다소 이질적인 인상의 디자인이 매력적이다.

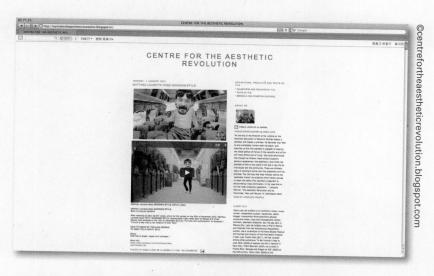

CENTRE FOR THE AESTHETIC REVOLUTION
centrefortheaestheticrevolution.blogspot.com

현대 문화와 관련된 정보들을 집요하게 모아 온 일종의 아카이브 웹사이트이다.

박 동 윤

크리에이티브 테크놀로지스트인 박동윤은 고려대학교에서 전자공학을
전공한 후 삼성전자에서 다양한 단말기의 UI를 연구·개발했다.
이후 디자이너로서의 또 다른 도약을 위해 SADI ^{Samsung Art & Design Institute}에서
커뮤니케이션디자인을 전공하고, 뉴욕 파슨스스쿨에서 MFA 석사 학위를
취득했다. 공학과 디자인, 두 분야의 시너지를 창출하는 것을 목표로 다양한
작업을 해 왔다. 현재는 마이크로소프트에서 UX디자이너로 활동하고 있다.

영감이 오는 곳
|

모든 작업마다 다루는 분야와 성격이
다르기에, 특별히 고정적으로 영감을 얻는
원천을 이야기하기는 어렵다.
다만, 독특하고 기발한 아이디어는 보통
작업과는 아무런 관련도 가지지 않는
영역에서 오는 경우가 많다.

부진한 작업을
진척시키기
|

작업을 잠시 잊을 수 있는 방법을 찾는다.
최근에는 운전을 하면서 크게 노래를 따라
부르거나 호숫가에 가서 마음을 비우거나
하고 있다. 드라마나 영화도 작업을 잊는 데
좋지만, 잘못하면 시즌을 끝내 버릴 때까지
며칠을 꼬박 들이게 되는 경우가 많아
조심스럽다.
큰 서점에서 분야에 관계없이 이런저런
책들을 보고 영감을 얻기도 한다.

테크놀로지의
빛과 그림자
|

디자인과 공학, 두 분야를 모두 전공한
나에게 디자인과 테크놀로지의 융합과
시너지는 항상 중요한 관심사이다.
디자인 작업이 테크놀로지에 얽매이거나
종속되어서는 안되겠지만, 새로운 기술이
디자인의 가능성을 넓힐 수 있다는 점에는
늘 촉각을 곤두세우고 있다.
'타이포그래피 인사이트 Typography Insight'
작업의 경우에서도, 태블릿 미디어와
고해상도 스크린, 터치스크린과 벡터그래픽
엔진과 같은 신기술들로 전통적인 종이
기반의 타이포그래피 수업에서는 불가능
했던 세밀한 서체의 관찰이 가능했다.
테크놀로지가 디자인을 실현하는 데 큰
부분을 차지한 것이다.
개인적으로 가지고 있는 '디자인과
테크놀로지 융합'의 다른 의미는,
디자이너로 일을 하면서도 개발자들과
보다 긴밀히 협업할 수 있다는 것이다.
어떤 기술이 존재하고 어떤 것들이 구현
가능한지를 이해하면, 현실적인 제약과
솔루션들을 리서치하는 것은 한결
수월해지고, 이를 통해 최상의 디자인은
실현된다.
하지만, 아무리 기술이 발전하고 미디어가
급속도로 변해도, 타이포그래피와 그리드
등의 디자인의 기본에는 변함이 없기에 항상
이러한 근본으로 돌아가 큰 그림을 그리고자
노력하고 있다.

즐겨찾는
행위에 대하여
|

즐겨찾기 폴더를 효율적으로 관리하지
못하는 편이다. 그래서 정말 감명 깊은
사이트를 만나면 북마크를 함과 동시에
내 메일로 링크를 보내 놓곤 한다.

자기만의 방
|

개인 블로그와, 페이스북 페이지를 가지고
있다. 사실 여러 친구들과 소통하고
소식들을 접하는 데는 페이스북만으로
충분해서 블로그는 거의 사용하지 않게
되었다.

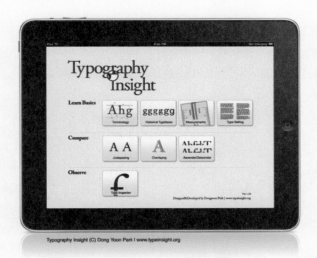

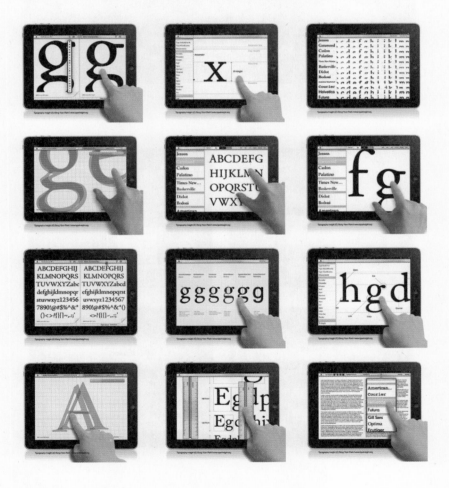

Typography Insight

application for iPad + iPhone, Objective-C/ 2011

아이패드/ 아이폰용 타이포그래피 교육 앱으로 역사적인 서체들을 보다 쉽고 자세하게 관찰할 수 있다. 태블릿이라는 새로운 미디어의 특성인 고해상도 디스플레이와 터치 인터페이스, 벡터그래픽 엔진 등을 활용하여 종이 매체로는 불가능했던 방법으로 서체를 학습할 수 있는 툴이다. 뉴욕 AIGA, NY Fresh Blood 행사에서 발표하였으며 Gizmodo, The Atlantic, Fast Company 등의 다양한 매체에서 소개되었고, 여러 국가의 앱스토어에서 iPad App of the week, Staff Favorite으로 선정되었다. 미국 앱스토어 Education 분야 2위에 랭크되었다. 디자인 및 개발 모두 개인 작업으로 진행하였다.

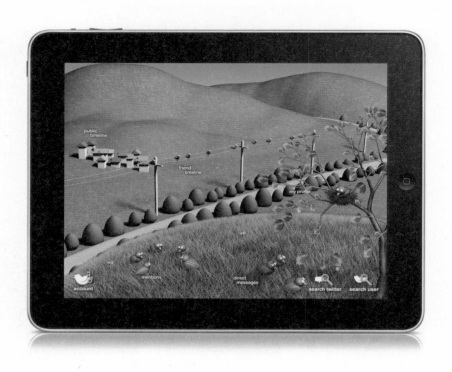

Twit Knoll

application for iPad, Objective-C/ 2011

아이패드용 트위터 클라이언트 앱으로, 다소 실험적인 인터페이스를 가지고 있다. 동네의 전신주 위에 새들이 앉아서 조잘대는 모습을 보고 영감을 얻어 귀엽고 코믹한 캐릭터와 마을의 분위기를 살리려고 애썼다. Maya로 이미지 및 애니메이션 작업을 하였고, 일반적인 iOS 앱과 마찬가지로 Objective-C로 개발하였다. 디자인 및 개발 모두 개인 작업이다.

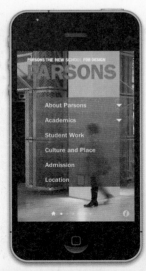

113

Parsons The New School for Design
application for iPad, Objective-C/ 2011

아이패드/ 아이폰용 브로슈어 앱으로 파슨스대학원 재학 시절 학장님에게 직접 찾아가 제안한 작업이다. 파슨스의 다양한 학과들을, 학생들의 작업과 교실의 수업 환경 등의 시각적 자료와 함께 소개하는 앱이다. 디자인 및 개발 모두 개인 작업이다.

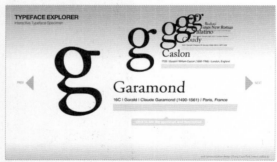

Typeface Explorer

interactive display, Flash + Papervision 3D/ 2009

학교의 복도와 같은 공공 공간에 설치되어 디자인을 공부하는 학생들이 다양한 역사적인 서체들을 타임라인을 기반으로 탐색하고 관찰할 수 있는 디스플레이 작업이다.
디자인 및 개발 모두 개인 작업이다.

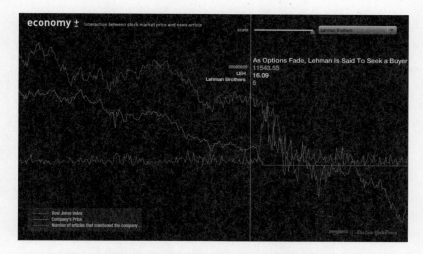

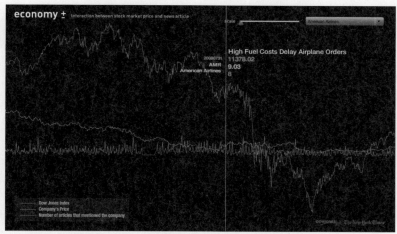

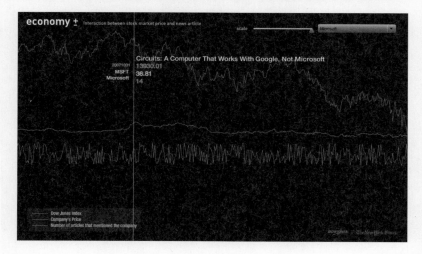

Economy ±

interactive display, Flash + PHP/ 2010

뉴욕타임스의 API를 활용하여 기사에서 언급되는 특정 회사의 이름과 그의 빈도수에 따른 해당 회사 주가의 상관관계를 시각화한 작업이다. 2인 협업 작품이다.

커뮤니케이션디자이너인
박동윤은 대학에서 전자공학을
전공했다. 테크놀로지를 늘
염두에 두는 그에게 디자인이란
"실현 가능한 솔루션들"로
구체화시킨 구상적인
아름다움이다.
타이포그래피부터 각종 매거진,
IT 분야의 웹사이트까지, 그의
북마크들은 입을 모아
진화하는 디자인에 관해
얘기하고 있다.

www.
fastcodesign.
com

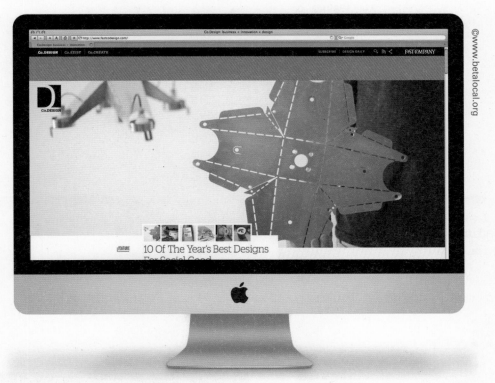

©www.betalocal.org

117

Fast Company(Co. Design)

잡지 '패스트 컴퍼니'의 디자인 전문 웹사이트인 Co.
Design은 디자인과 관련된 멋진 작업들을 지속적으로
발굴하고 소개해 주고 있다. 또한 최신 디자인 작업들에
대한 흥미로운 비평도 꾸준히 올라오는데 필자의
'타이포그래피 인사이트' 앱도 여기에 소개된 적이 있다.
웹사이트 자체도 디자인에 상당히 신경을 쓰고 있어,
시원하게 블리딩된 이미지나 과감한 타이포그래피가
시각을 즐겁게 한다.

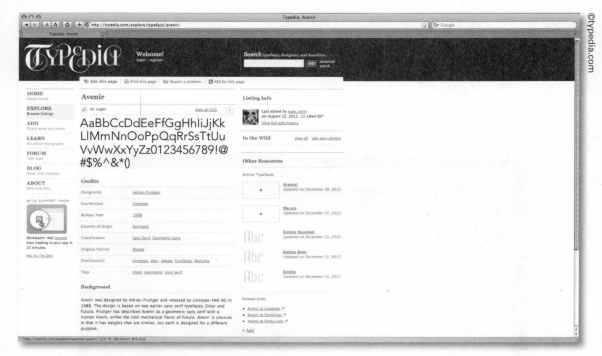

Typedia
typedia.com

타이포그래피의 위키피디아. 간단한 검색만으로 다양한 서체의 상세 정보를 얻을 수 있다.
타이포그래피 매니아라면 즐겨찾기에 꼭 추가해야 할 사이트이다.

Engadget
www.engadget.com

IT 분야에서 빼놓을 수 없는 웹사이트로 최신 기술의 트렌드를 파악하는
데 도움이 된다. 특히 기술과 디자인이 어떻게 진화하는가에 대한 방향과
흐름을 알 수 있어 좋다.

© www.wired.com

Wired
www.wired.com

별다른 설명이 필요 없을 정도로 디자이너들에게는 항상 좋은 영감이 되는 '와이어드'
매거진의 웹사이트. 잡지 자체의 편집디자인이나 인포메이션디자인도 디자이너를
자극하는 요소이지만, 인문과학 및 사회과학의 분야를 아우르는 풍부한 글들은
디자이너로서 보다 넓은 안목을 가지는 데 도움이 된다.

Gizmodo
gizmodo.com

인가젯Engadget과 함께 IT 분야에서 중요한 웹사이트. 더욱 키치하고 범상치 않은
정보들과 이슈, 보다 직설적인 비판들을 접할 수 있다. 역시 기술 분야와 관련된
디자인에 관심이 있는 디자이너라면 빼놓을 수 없는 웹사이트이다.

I Love Typography
ilovetypography.com

제목 그대로 타이포그래피를 사랑하는 사람들에게는 필수인 웹사이트.
다양한 타이포그래피 관련 작업을 만나 볼 수 있다.

타이포그래피 서울
www.typographyseoul.com

한국의 TDC Type Directors Club라고 불릴 만한 웹사이트. 한글 타이포그래피에 관련한
최신 소식을 접할 수 있다.

Apple Developer
developer.apple.com/devcenter/ios

Apple의 iOS 및 Mac 개발자 센터의 홈페이지이다. 2008년 iPhone SDK 공개
이후 벌써 4년이라는 세월이 흘렀지만 여전히 메뉴 구조와 정보의 구성은 커다란
변함이 없이 일관성을 유지하고 있다. 개발자 센터 웹사이트 중에서도 레퍼런스나
데모 및 샘플코드가 상당히 잘 정리된 모범 사례로 볼 수 있다.

TED
www.ted.com

수많은 분야의 전문가들로부터 영감을 얻을 수 있는 컨퍼런스 플랫폼.

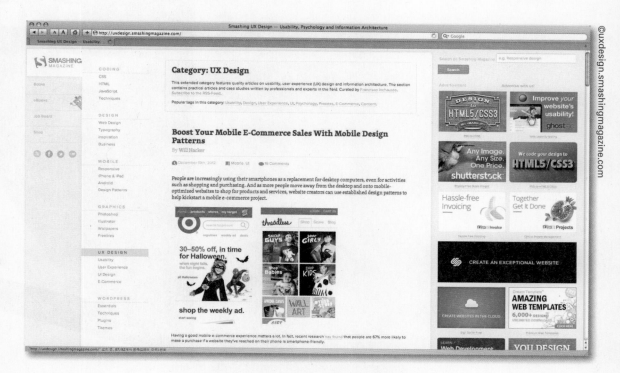

123

Smashing Magazine
uxdesign.smashingmagazine.com

스매싱 매거진 사이트의 UX디자인 메뉴는 웹에서 모바일에 이르기까지
다양한 기술과 디자인 분야의 최신 정보와 디자인 사례를 얻기에 좋다.

이 로

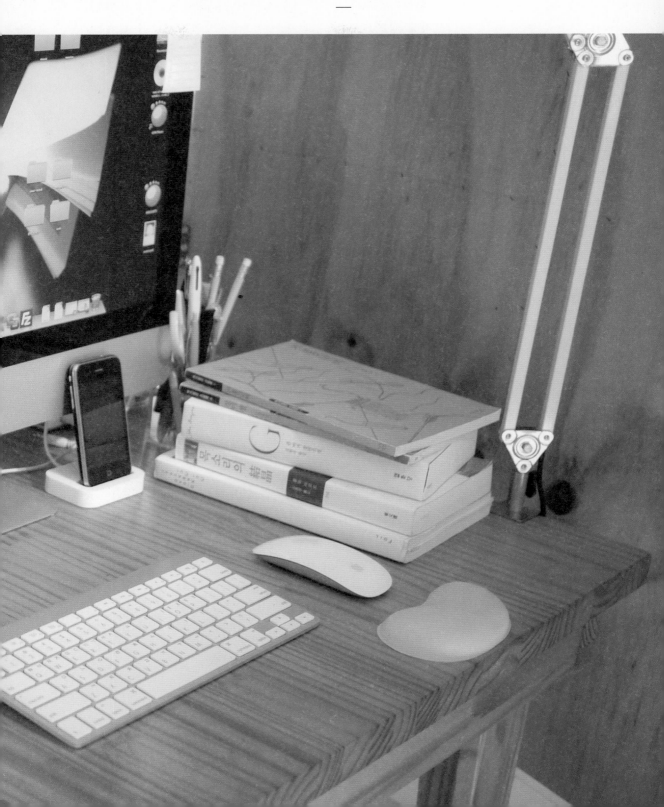

1981년생으로 서교동에서 책방 '유어마인드'를 운영하고 있다.
'디자인 작업도 병행하는 글 쓰는 사람 겸 자영업자'라는 독특한 타이틀을
가지고 있는 그는 공간을 운영하고, 책을 유통하고, 글을 쓰고, 새로운 일을
기획한다. 경영과 창작을 동시에 하지만 그것을 '두 마리 토끼 잡기'라고
생각해 본 적은 없다.

영감이 오는 곳
|

누군가 버린, 흘린 말. 전혀 관계없는
분야의 이미지들. 버스나 지하철 같은
이동 수단에서 무작위로 눈에 들어오는
풍경과 사람들. 질투.
(예전에는 오래된 물건에서 영감을 얻는다고
생각했는데, 나의 경우에는 착각이었다.)

부진한 작업을
진척시키기
|

다른 일을 한다. 그런데 이 방법은 전혀
대처법으로서의 역할을 하지 못하는
우를 범한다. 그 '다른 일'에 취해서 정작
빨리 마쳐야 하는 일의 기간을
연장시킨다. 그런 이유로 급한 마감이나
큰 규모의 일을 맡았을 때 자체적인
웹사이트, 명함, 로고, 책자의 진행이
되려 빨라지는 괴팍한 상황이 펼쳐진다.

테크놀로지의
빛과 그림자
|

영향은 거의 없다고 멋들어지게 이야기하고 싶지만, 사실 절대적이다. 기계나 기술의 힘을 빌리지 않고 하는 온갖 창작 혹은 작업에 취약하고, 글을 쓰거나 이미지를 만들어 내거나 편집을 하는 거의 모든 과정에 있어 테크놀로지에 의존하고 기대한다. 다만 최종적인 결과물에 있어서는 부차적인 기술(효과, 합성, 필터 등)과 같은 소수의 기능을 제외하면 크게 영향받지 않는다.

즐겨찾는 행위에
대하여
|

즐겨찾기는 나에게 다분히 중요하다. 서핑과 서칭을 위해 여러 항목별로 정리된 폴더를 만들어 놓고 차곡차곡 쌓아 간다. 즐겨찾기에 등록된 이후에, '얼마나 더 자주 방문하는가'는 나와 그 대상 사이에 작용하는 일종의 궁합에 달려 있다고 생각한다. 그렇다 보니 정작 그 공간의 완성도와 방문 횟수는 무관한 경우가 많다.

자기만의 방
|

사적으로든 공적으로든 (병적으로) 많은 공간을 가지고 있다. 공식 홈페이지, 공식 블로그, 개인 홈페이지, 3종의 트위터, 페이스북을 주로 쓰고, 더하여 개설만 하고 사용하지 않은 온라인 공간이 셀 수 없이 많다.

Spring
Crocus

스프링크로커스

Autumn
& Winter

2012 - 2013

스프링 크로커스 **2012 A/W**
lookbook, editorial design/ 2012
client Spring Crocus

THE PLANT

Issue 3 Camellia
The obscure geometry of a flower

Poster: Design By Your Mind

Photography By Coke Bartrina

FEATURES
An interview with the inspiring florist Thierry Boutemy and a visit to Derek Jarman's cottage at Dungeness,
where he created an atypical and magical garden. Wild flowers growing in Cap de Creus, the legendary
Joshua Tree, cenotes from the Mexican Caribbean and Butchart impressionist gardens thanks to Coke Bartrina (cover), Daniel Trese,
Angeles Peña and Jennilee Marigomen. Extreme farming in Kuwait, potted gardens in Tokyo, an illustrated
bestiarium of invented plants and Lope Serrano discussing on three green scenes in Jean Luc Godard's films are other stories of this
flowered third issue. Includes works by Jonas Marguet, Britt Browne, Jessica Hans, Matt Olson and Scheltens & Abbenes.

MONOGRAPH

The Plant
poster, 841 × 1189mm/ 2012

Cooking
Drawing
Book

**TWELVE ILLUSTRATORS' RECIPES
AFTER 10PM**

Cooking Drawing Book
book, self-publishing, editorial design, 165×225mm/ 2011, 2012

Cooking Drawing Book

요리
그림
책

11 ILLUSTRATORS' RECIPES BOOK : WEEKEND LUNCH

레이크 넨 2012 A/W
lookbook, editorial design, 182×257mm/ 2012
client Reike Nen

Poster Design By Your Mind

133

GATHER
JOURNAL, TRACES

shared love
e to create
n your
urn to again
n, with
nspire a
en we are

Gather Journal is a recipe-driven food magazine dedicated to the many aspects of gathering: to dine, to drink, to harvest, and to cook. The theme for the new Fall/Winter edition is "Traces".

Dark, lush and earthy, the issue recalls memories, pays homage to family histories and examines traces both visual and symbolic. Designed to inspire and to last: a truly satisfying concept.

Gather Journal
poster, 841 × 1189mm/ 2012

「마리 앙부아네트 최후의 초상」을 그렸을 때 다비드는 프랑스 대혁명을 이끈 자코뱅 파의 투사였습니다. 자코뱅 파는 대혁명 때 생겨난 정치세력의 하나로, 로베스피에르를 중심으로 재산의 평등과 신분제의 폐지 등을 내세워 민중에게 강력한 지지를 받았습니다.

다비드는 자코뱅 파의 일원으로 1792년에는 제3신분(평민)이 구성한 국민공회의 의원이 되었고, 뒤에는 의장까지 되었습니다. 루이 16세의 처형 여부를 놓고 벌어졌던 투표에서 처형 쪽에 표를 던졌고, 혁명가 마라가 암살된 사건에 대해서는 죽은 마라를 미켈란젤로의 「피에타」를 방불케 하는 포즈로 그려 순교자처럼 만들었습니다.

그런데 1794년 7월의 쿠데타(테르미도르의 반동)로 로베스피에르가 처형되자 다비드는 집에 몸을 숨겨 처형을 피합니다. 거우 몇 달 전에는 로베스피에르에게 「함께 잔을 마지막까지 비웁시다」라고 맹세했으면서 말이지요. 게다가 대혁명이 지난 뒤 나폴레옹이 집권하자 이번에는 황제를 찬양하는 대작의 주문에 기뻐하며 응했습니다.

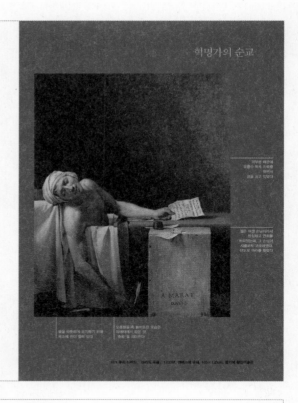

자크 루이 다비드, 「마라의 죽음」, 1793년, 캔버스에 유채, 165×128cm, 로얄기념미술관

이때 다비드가 그린 그림이 오늘날 루브르 박물관에 걸려 있는 「나폴레옹 대관식」입니다. 그림 속의 나폴레옹은 교황에게 등을 돌리고 서서는 아내 조제핀에게 관을 씌우려 하고 있습니다. 머리 위에는 하늘의 빛, 즉 신의 축복이 표현되어 있습니다. 귀족 계급의 타도를 목표 삼았던 마라와 새로운 군주국가의 황제. 겹치는 데라곤 없는 이 두 사람을, 다비드는 부끄럼도 없이 서로 닮은 형식으로 찬미합니다. 게다가 그는 나폴레옹이 이 작품의 보수로 '남

작' 칭호를 내리자 사양하는 시능도 없이 공손하게 받았습니다.

츠바이크의 말대로, '못된 종놈'이었대도 다비드의 솜씨만은 확실했습니다. 「나폴레옹 대관식」이 얼마나 컸는지는 이 그림을 바닥에 놓았다고 가정해 보면 분명히 알 수 있습니다. 무려 60제곱미터 넓이입니다. 다비드는 이만한 크기의 화면을 견고한 구도로 장악했습니다.

이런 남자가 앙부아네트 최후의 초상화를 그리고 말았습니다. 워낙 솜씨가 좋다 보니 우리는 이를 진실이라고 믿어 버립니다. 길모퉁이에서 본 모습을 아무런 꾸밈도 의도도 없이, 그저 보이는 대로 스케치했다고 믿는 것입니다. 길을 지나던 구경꾼이 제3자의 입장에서 디지털 카메라로 찍기라도 한 것처럼 말입니다.

하지만 다비드는 결코 행인도, 제3자도 아니었습니다. 이 무렵에는 왕후귀족을 증오하고 그들의 처형을 지지하고 형장으로 향하는 앙부아네트를 그리기 위해 일부러 길가에서 기다리고 있던 혁명파였습니다. 단두대에 목이 잘려 떨어져 마땅한 여자라고 생각했던 인간입니다. 이런 점이 그림에 담기지 않았을 리 없습니다.

물론 앙부아네트가 수척해진 것은 분명합니다. 당시 나이는

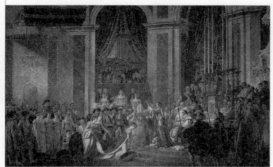

자크 루이 다비드, 「나폴레옹 대관식」, 1805~1807, 캔버스에 유채, 621×979cm, 루브르 박물관

무서운 그림으로 인간을 읽다
book, editorial design/ 2012
client 이봄

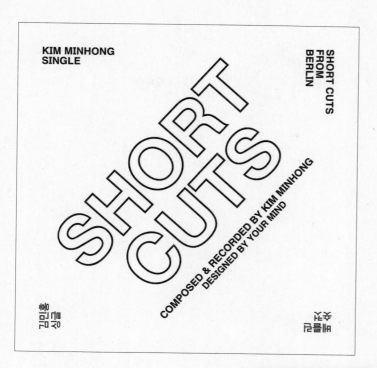

SHORT CUTS
disc, graphic design/ 2012
client 김민홍

과거 없는 잡지의 과거, 미래 없는 잡지의 미래
poster, graphic design/ 2012
client Sinclair

'무명의 쓰는 사람'이라
자신을 소개하는 이로는,
서교동에서 책방을 운영하며
글을 쓰거나 간간이 그래픽
작업도 한다.
인물을 비추는 여러 각도의
인터뷰, 설명적이지 않은
카툰, 빈티지 가구부터 도끼와
구급상자에 이르는 낱낱의
소품들.
그의 북마크에는 무관해
보이는 사물들이 이루어 내는,
특유의 어우러짐이 있다.

o-p-e-n.org
.uk

O-P-E-N

쉽게 설명하면 여러 작업자가
공유하는 작업실이지만, 일반적인
공유 공간을 떠올리면 안 된다.
완벽하게 구성된 인테리어에 더하여
실크스크린과 리소그래피 작업실,
갤러리까지 갖추고 있다.

TEN WORDS AND ONE SHOT

tenwordsandoneshot.com

아티스트를 인터뷰하면서 언제나 '열 개의 단어에 답하고 한 장의 사진을
보여 줄 것'을 그 틀로 삼는다. 동일한 구도에서 각각의 예술가들이 얼마나
다른 답변을 보여 주는지 놀라울 정도이다.

September Industry

www.septemberindustry.co.uk

2008년 출발한 영국의 디자인 리소스 사이트로, 그래픽디자인 · 편집디자인을
중심으로 다룬다. 작업물의 클로즈업 사진과 구체적인 제작 여건, 사양을 기록해
놓았다.

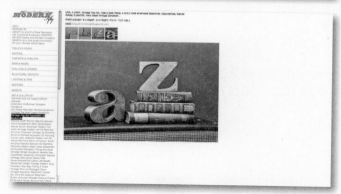

Modern 50
modern50.com

빈티지 가구의 콜렉터이자 판매점. 이베이의
빈티지 콜렉터와는 격이 다른 안목과 퀄리티,
이미지를 제공한다. 다만 가격마저 격이 달라서
눈요기에 그쳐야만 한다.

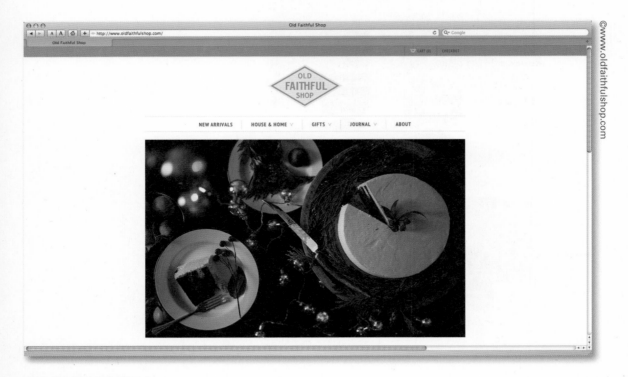

Old Faithful Shop
www.oldfaithfulshop.com

나에게는 이상적인 온라인숍. 생활 잡화에서 서적, 문구에 이르기까지 철저하게 운영자의 색채를
살려 수입·판매한다. 사이트의 구성과 디스플레이 방식도 흠잡을 데 없이 꼼꼼하다.

grain & gram
grainandgram.com

'The New Gentleman's Journal'을 표방하면서 젊은 남성 제작자, 기술자, 예술가를
인터뷰한다. 특수한 질문의 경우 답변을 오직 그래픽으로 처리하는 점이 독특하다.

La blogothèque
www.blogotheque.net

'Take Away Show'라는 이름 아래 수많은 뮤지션을 공연장이 아닌 공간에서 기록해
왔다. 300개에 가까운 영상을 볼 수 있으며, 앞으로도 꾸준히 추가될 것이다.

The Shorpy Gallery
www.shorpy.com

1900년대 초까지 거슬러 올라가 기록사진의 고해상도 파일을 제공한다. 프린트를
판매하기도 하지만, 수천 개의 흑백사진은 보기만 해도 훌륭하다.

toothpaste for dinner
www.toothpastefordinner.com

가장 유명한 온라인 카툰 사이트 중 하나. 그림 자체보다는 하나의 드로잉과 짧은 문장으로
완성하는 풍자와 노골적인 농담이 일품.

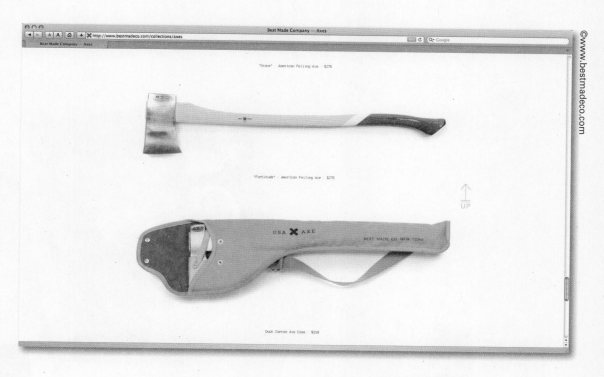

143

best × made
www.bestmadeco.com

다른 설명은 필요하지 않다. 세상에서 가장
'예쁜' 도끼와 구급상자를 만드는 회사.

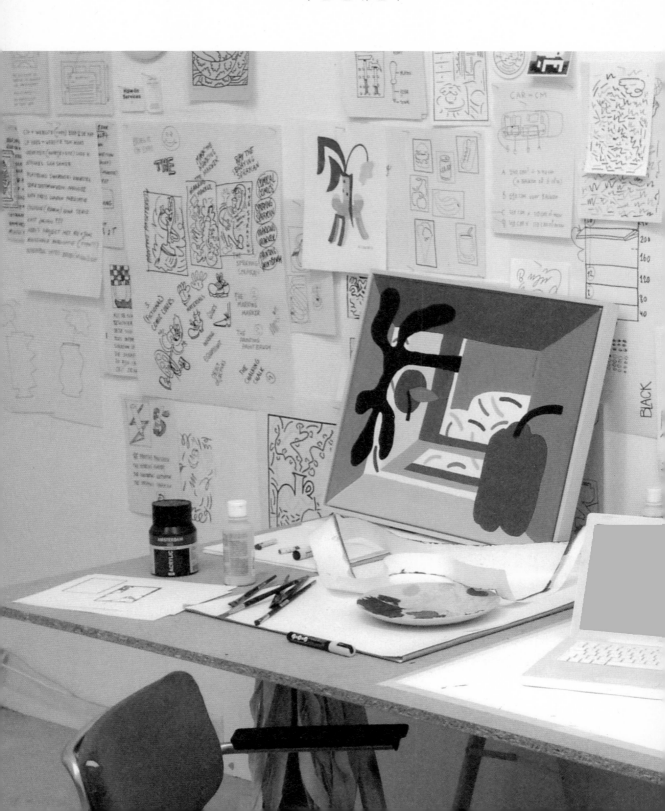

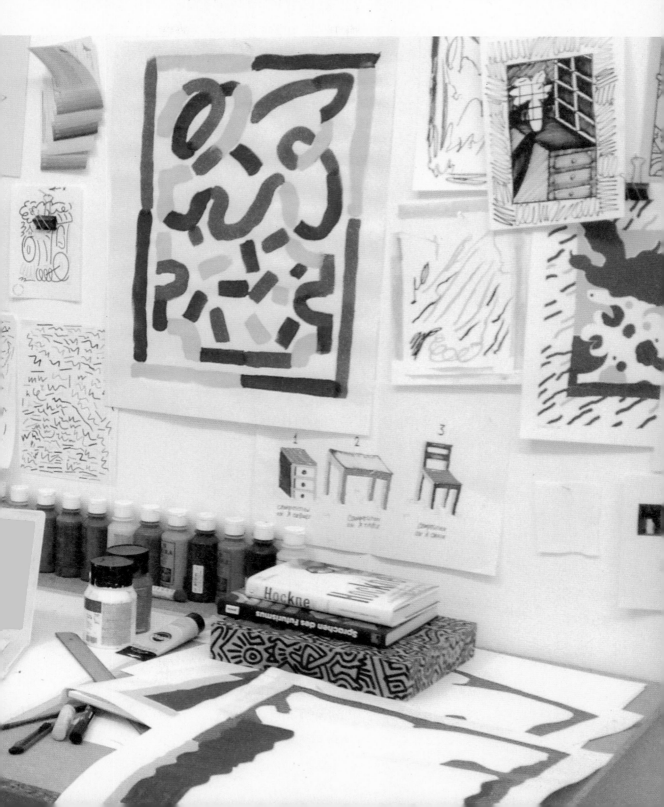

조르디 반 덴 뉴벤디크는 네덜란드에서 활동하는 젊은 일러스트레이터이다. 그는 로테르담 그래픽라이시움 the Graphic Lyceum에서 일러스트레이션을, 헤이그 왕립예술아카데미 the Royal Academy of Art에서 그래픽디자인을 공부했다. 주로 대담한 상징과 직접적인 미학을 통해 그래픽 언어를 구현하고, 때로 환원주의적 가치나 여백을 작업에 끌어온다. 현재 프리랜서로 활동 중이며 개인 작업뿐 아니라 다른 이들과의 협업으로 많은 프로젝트를 진행하고 있다.

146

영감이 오는 곳
|

내가 일상에서 마주하는 모든 것들은 나에게 어느 정도 직간접적으로 영향을 미치지 않을까? 특히 나처럼 그래픽디자인이나 일러스트레이션 작업을 하는 이들, 또는 다른 분야의 예술가들은 나에게 많은 에너지와 동기를 부여해 준다. 그들은 열정적이며 노력을 게을리하지 않는다. 지금 이 순간에도 그들은 작업을 계속하고 있을 것이다. 나도 얼른 인터뷰를 마치고 드로잉을 시작해야 하는 건지도!

부진한 작업을 진척시키기
|

느리더라도 여전히 작업에 진척이 있는 것이라면 괜찮다. 작업이 느리게 진행된다고 스트레스를 받는 일은 없다. 내가 스트레스를 받는 경우는 작업이 제대로 된 방향으로 나아가지 않을 때이다. 최악의 상황은 과정의 진척이 없게 되면서 스스로 지루함을 느끼게 되는 것이다.

난 기본적으로 한번 지루해지면 더 이상의
어떤 아이디어나 콘셉트도 떠올리지 못하는
사람이다.
반대로 멋진 아이디어는 버스를 기다리거나
기차 여행을 하는, 피곤하거나 졸리운
순간에 선물처럼 나를 찾아온다.

테크놀로지의
빛과 그림자
|

인터넷은 나를 좀 더 많이 노출시켜 주는
공간이다. 페이스북과 트위터 계정을
가지고 있는데 여기에 업데이트하는
포스트는 대부분 작업물들이다.
나에게 관심이 있는 이들이 이곳에서
내 작품을 구경하는 것이 기쁘다. 나를
구독할지 말지는 그들의 선택이다.
다만, 그들을 위해 하는 노력은 포스트를
하나의 이미지만 담긴 짧고 직관적인 형태로
게시하는 것이다. 한눈에 들어오지 않는
콘텐츠는 '시각적 공해'라고 생각한다. 내
주변의 다른 디자이너들도 인터넷 공간을
효과적으로 사용하고 있다. 스튜디오에
갇혀 있던 작품들을 '온 세상'에 내보일 수
있게 된 것은 역시 우리들에게는 상당한
변화이다.

즐겨찾는 행위에 대하여

|

어린 시절 책을 읽으며 사용하는 책갈피는 하나뿐이었다. 한 번에 여러 책을 동시에 읽는 성격이 아니고 이 책 저 책의 여러 구절에 갈피를 남겨 두는 기질 역시 아니었기에, 책갈피도 여러 개가 필요 없던 것이다.

그런데 요즘엔 많고 많은 웹사이트들을 구독하고 있고 이 공간들에 단번에 접근할 통로도 절실해졌다. 책 속의 내용은 언제나 변하지 않지만 웹사이트는 그렇지 않다. 어제 무언가를 발견한 곳에 오늘 다시 가보면 전혀 새로운 콘텐츠가 그 자리를 대신하고 있는 식이다. 때문에 나는 '순간의 기록'을 위해 북마크를 필요로 한다.

내 생각에 즐겨찾기는 사용자가 그것을 잘 관리했을 때에만 도움이 될 수 있는 것 같다. 그러므로 흥미를 가진 페이지들을 정확히 지정하고 리스트업해 두는 수고는 불가피하다. 꾸준히 가는 웹사이트 같은 경우는 별도로 저장하고 있다.

자기만의 방

|

내 작품을 소개하는 웹사이트를 운영 중이다. 또 현재는 웹을 일부 활용한 드로잉 작업을 진행하고 있다. 런던의 아티스트 라지브 바수 Rajeev Basu 는 나에게 자신의 프로젝트 텀블리 Tumbly 를 위한 25개의 GIF애니메이션 드로잉을 의뢰하기도 했다. 드로잉 작업을 진행하며 이용한 페이지 수를 보면 나도 어지간히 (온라인 공간을) 돌아다니기 좋아하는 사람인 것 같단 생각이 든다.

149

The Marking Marker
Hahnemuhle bamboo fibre paper(105g), oil pastel/ 2012

Composition With Apple, Paprika and Plant

canvas with wooden frame, gouache/ 2012

Clock
vector drawing/ 2011

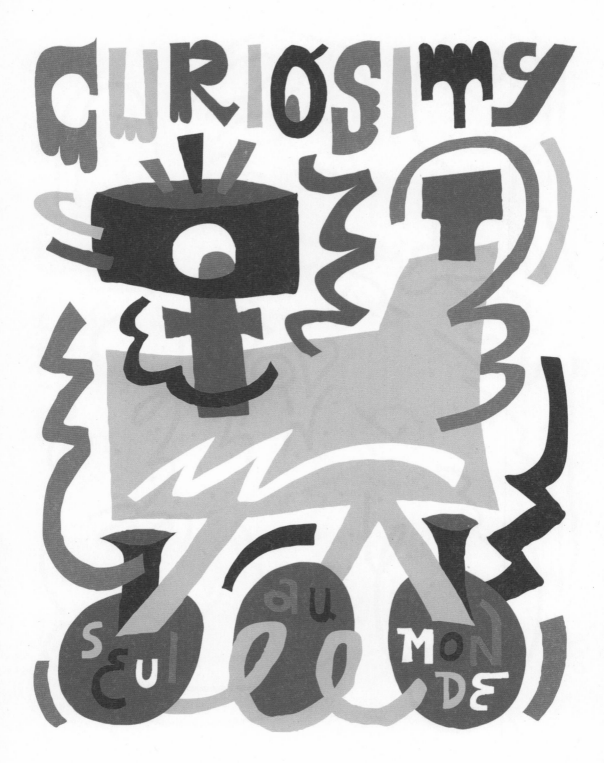

Curiosity Mars Rover
vector drawing/ 2012

153

Stencil Still Life
stencil print/ 2012

일러스트레이터이자 그래픽디자이너인 조르디 반 덴 뉴벤디크는 대담한 그래픽 언어 밑에 꼼꼼함과 성실성을 숨기고 있는 듯하다. 드로잉 작업을 진행하며 방문한 수많은 웹사이트 중에서 꾸준히 갈 만한 곳을 고르고, 그 안에서도 홈 화면이 아닌 특정 페이지를 정확히 지정해 두는 방식에 낭비가 없는 데다가, 소개한 북마크의 콘텐츠 자체도 철저히 실질적인 쓸모를 지니고 있다.

154

deargenekelly. tumblr. com

155

Dear Gene Kelly

이 웹사이트엔 내 모든 시각적 관심사가
들어 있다. 사실 이곳은 내 가정용 컴퓨터의
홈 화면이기도 하다.

MOOD
haw-lin.com

두 달 전 네이션 카우언^{Nathan Cowen}과 만남을 가진 뒤 그의 블로그를 하루에 한 번은 방문한다. 그는 '블로깅'이란 개념 자체를 매우 잘 이해하는 사람으로, 블로그를 꽤 꼼꼼히 관리하고 있다. 그곳을 방문해 본다면 누구라도 그의 안목을 인정하게 될 것이다.

THE EYES THEY SEE
theeyestheysee.tumblr.com

나의 두 친구 빅토르 해시망 Viktor Hachmang과 줄리앙 시흐 Julian Sirre가
운영하는 'The Eyes They See(그들이 보는 눈)'는 정말 멋진 공간이다.
그들은 이 공간의 어느 것 하나 허투루 다루는 법이 없다. 꼭 방문해
보길 바란다.

Qualité Graphique Garantie
www.qualitegraphiquegarantie.org

좋은 퀄리티를 가진, 단 하나의 블로그를 꼽으려면 이곳을 선택할 것이다.

Qompendium
qompendium.com

이 블로그는 '본다'는 표현보다는 '읽는다'는 표현이 어울리는 공간이다.

Jesse Hendriks
hungryfingers.tumblr.com

내 여자친구 제시 헨드릭스의 블로그이다. 그녀의 활동과 관심사는
언제나 내 흥미를 자극한다. 괜찮은 선물이나 책을 구입할 수 있는 편리한
공간인데, 그녀의 취향이 곳곳에 묻어나 있다. 물론 이곳은 모두에게 열려 있다.

159

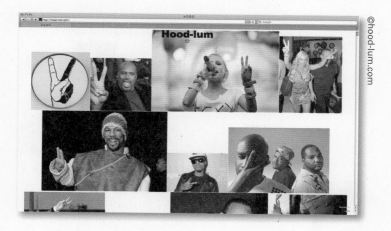

hood-lum
hood-lum.com

1년 전 서배스천 퍼타키 Sebastian Pataki로부터 소개받은 뒤로 후드룸의 열렬한 팬이
되었다. 어디에서 구했는지 모를 이 이미지들을 구경하고 있노라면 그의 안목에
감탄할 수 밖에 없다. 어릴 적 난 하루종일 힙합을 듣고 살았다. 이 블로그는
내게 그 시절을 회상하게 한다.

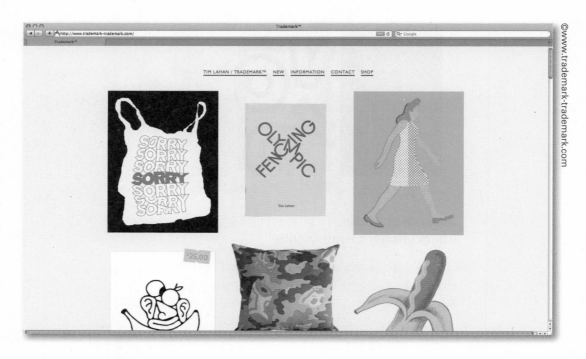

Trademark™
www.trademark-trademark.com

말이 필요 없는 훌륭한 공간.

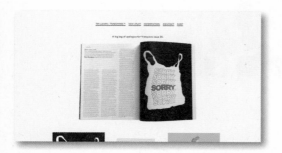

Svartkonst Magazine and Blog
svartkonst.net

이 페이지에는 수많은 수작업 작품들이 소개된다. 예술 학교 시절부터 이곳은
나에게 호기심과 선망의 대상이었다.

161

Picture Box
www.pictureboxinc.com

책들이 가진 고유한 아름다움이란! 멋진 웹사이트가 넘쳐 나는
오늘날이지만 그렇다고 책의 미적 가치마저 사라진 것은 아니다.
구식이라 말할 수도 있지만 그 가치는 언제까지나 영원할 것이다.

www.ne.jp/asahi/fickle/
flickers

하세가와 요스케는 3D CG 일러스트레이터이자 그래픽디자이너이다.
지폐로 만든 머니 오리가미 Money Origami 작품이 유명하다. 현재 프리랜서로
일하고 있다.

영감이 오는 곳
|

나는 머니 오리가미를 400개도 넘게
작업했다. 매번 나는 별 뜻 없이 접기
시작한다. 종이접기를 하고 있는 동안,
영감은 찾아오는데 그러면 나는 최종적인
형태를 예감하게 된다. 이런 과정이 어떻게,
왜 오는 것인지는 알 수 없다.

164

부진한 작업을
진척시키기
|

놀기 전에 일해 두려고 하는 편이다. 때론
무시하고 그냥 작업을 지속할 때도 있다.

테크놀로지의
빛과 그림자
|

기술적인 측면을 설명하기는 어렵다. 다만
네트워크로부터 받은 막대한 영향이 내
작품 속에 스몄다는 점에는 의심의 여지가
없다. 계속되는 리뷰와 리뷰들 속에서 머니
오리가미는 전 세계로 퍼져 나갔다.

즐겨찾는 행위에
대하여
|

간편한 접근을 위한 편리한 도구.

자기만의 방
|

개인 홈페이지를 가지고 있다.

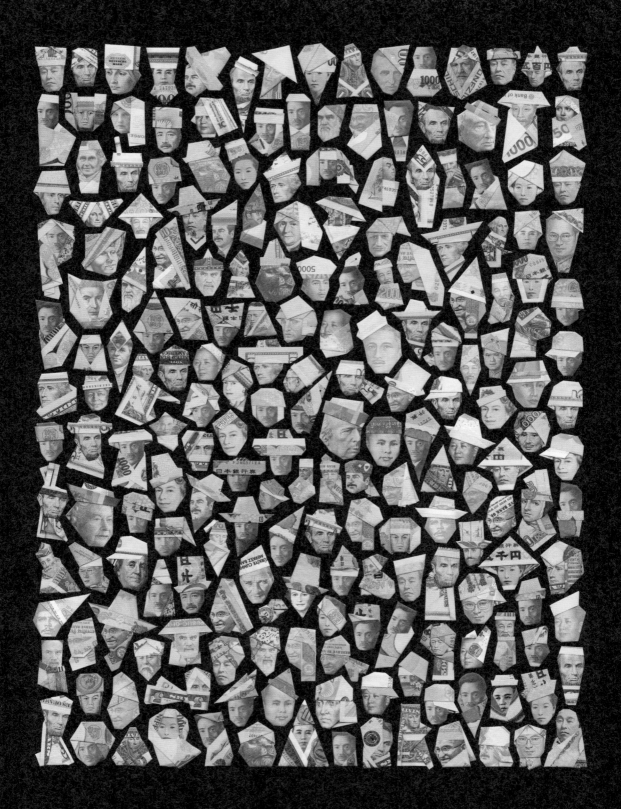

205 pieces of Money Origami/ 2012

Witch Washington/ 2013

Monk Gandhi/ 2013

Ninja Noguchi/ 2010

Cowboy Noguchi/ 2010

Rookies/ 2011

WALK AROUND DELHI Exhibition at Overland gallery/ 2012

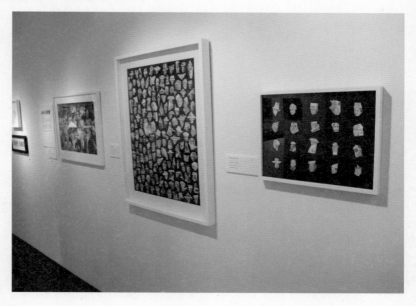

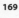

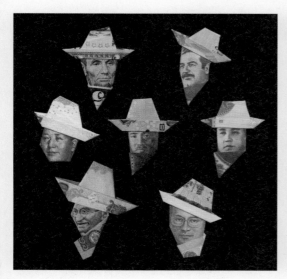

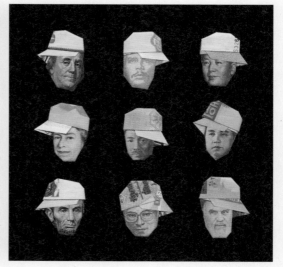

The Art of Money Exhibition at PATAKA ART+ MUSEUM/ 2012

Baseball caps/ 2013

World Cowboys/ 2013

3D CG일러스트레이터이자 그래픽디자이너인 하세가와 요스케는 머니 오리가미로 큰 주목을 받았다. 그의 아트워크로 고유한 성격을 부여받기 전에는 단순한 실용품에 지나지 않던 한 장의 종이돈처럼, 여기 소개된 북마크 역시 반복된 클릭과 관심 이전에는 그저 실용적이며 개인적인 기록일 따름이었음은 물론이다.

www.ne.jp/ asahi/fickle/ flickers

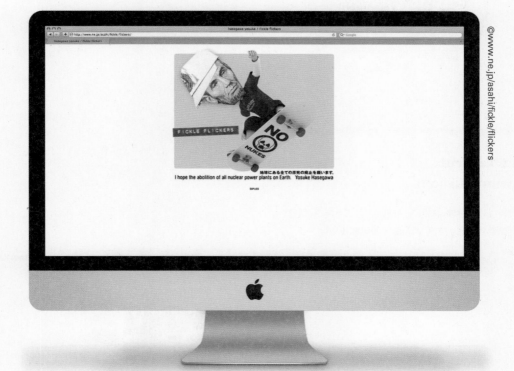

171

hasegawa yosuke

나는 3D CG 일러스트레이션과, 머니 오리가미,
사진 등을 작업한다.

©chikyuwamarui.com

chikyuwamarui
chikyuwamarui.com

다카후미 야마니시의 홈페이지이다. 사진작가인 그는 적지 않은
나라를 여행하면서 찍은 근사한 사진들을 올려놓고 있다.

©www.nishimoto-osamu.com

ラッカ星通信・にしもとおさむ
www.nishimoto-osamu.com

일러스트레이터 오사무 니시모토의 홈페이지이다. 그가 만든 아기자기한
캐릭터들은 매력적이다.

173

Graphic Manipulator
www.graphicmanipulator.com

그래픽디자인을 다룬 홈페이지다. 그야말로 쿨한
디자인을 만나 볼 수 있다.

yugop
yugop.com

훌륭한 플래시디자인 작품을 많이 볼 수 있다.

ウラハラ★藝大
urahara-geidai.net

다양한 배경을 가진 예술가들과 그들의 다방면에 걸친 작업을 엿볼 수 있다.

175

Hoogerbrugge
www.hoogerbrugge.com

조금은 기괴하지만, 역시나 감각적인
일러스트레이션과 플래시 애니메이션이
가득하다.

Vectorpark
www.vectorpark.com

재기발랄한 플래시 애니메이션 작품들.

華月楼別館
kagetsurou.sub.jp

일본의 풍경을 담은 사진들을 볼 수 있다.

177

動く錯視の作品集

www.ritsumei.ac.jp/~akitaoka

변칙적인 모션 일루전을 다루고 있다. 단순한 사진일 뿐이지만, 살아 움직이는 것처럼 보인다!

돈키호테
의 자세

—
—

십수 년간 개근을 놓치지 않았다, 고 하면
일탈이라고는 모르는 따분한 인재를 떠올릴지도
모르겠다. 그러나 정직함과 충실함의 자기
주도적 성질을 아시는지? 쓰임 없는 태만이나
소모적인 변덕을, 감정적인 면은 물론 신체적인
측면에서도 배제하겠다는 확고함에 주목해 보라.
이들은 일단 과제가 주어지면, 요구되는 영감의
규모를 정확히 파악하여, 기발한 착상이나 자극
속으로 그 자신이 먼저 걸어간다.
영감은 이들 내부에 있으며, 이들은 이것이
필요되는 순간을 잘 알고 있고, 익숙한 방식으로
이를 끄집어낸다.

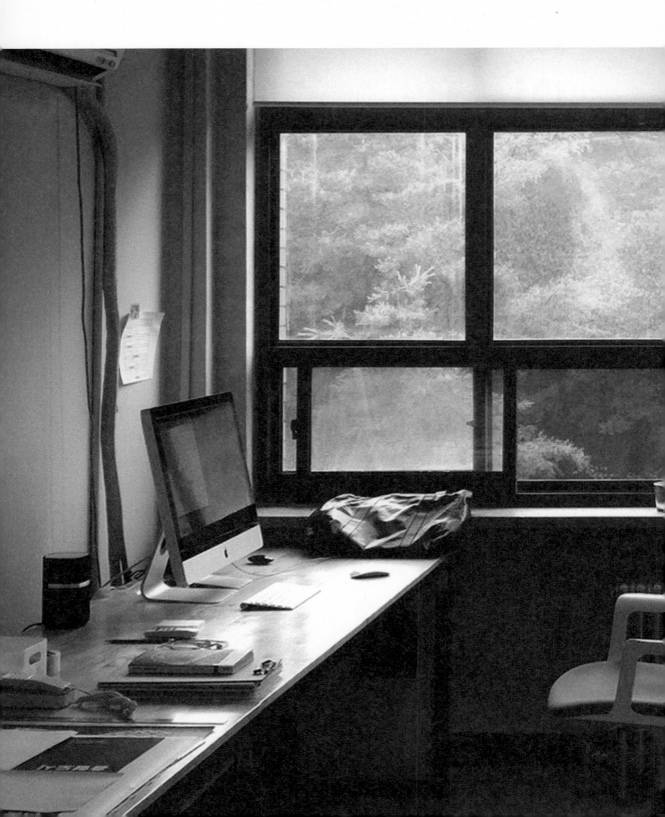

정 진 열

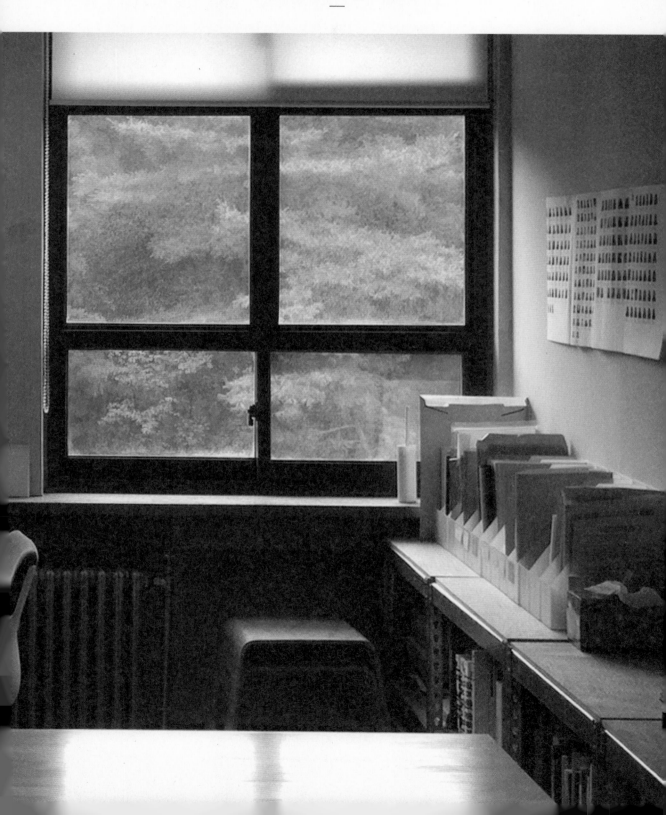

정진열은 국민대학교에서 시각디자인을 전공하고 예일대학교에서
그래픽디자인으로 석사 학위를 취득했다. 그래픽디자인 스튜디오 'TEXT'를
설립하고, 플랫폼 2009, 광주비엔날레 2010, 백남준아트센터, 국립극단
등에서 다양한 프로젝트를 진행하였다. ADC, TDC TOKYO 등에서 수상한
바 있으며 현재는 국민대학교 시각디자인학과의 조교수로 재직 중이다.

영감이 오는 곳
|

영감이라는 말이 다양한 의미와 층위를
가지고 쓰여지는 것은 알지만
이 단어는 디자인 분야에서 특히 오해를
많이 불러일으키기 때문에 그 의미를
한정시킬 필요가 있다고 생각한다.
영감이라는 단어는 사실 종교적인 의미가
크고, 수동적인 느낌이 있다. 디자인은
보다 적극적인 자세에서 이성적인
생각의 덩어리를 만들고 계획하며 이를
실체화시키는 데서 비롯된다고 본다.
영감이라는 말보다는 접근 방법이나
아이디어라고 보자.
해야 할 일을 여러 방향에서 관찰하고,
들여다보고, 그 목적을 생각한다. 그리고
그것과 관련된 여러 가지 정보들을
찾아본다. 그게 작가라면 인터넷에서
작가의 작품에 대한 크리틱들을 찾아보고
그게 기업이라면 그 기업에 대한 이야기와
해당 상품군에 대한 여러 리포트를 찾아서
읽어 본다. 그런 자료들에서 키워드를
추출하여 표현 방식과 같은 실마리를
얻는다. 초기 리서치에서는 관련 분과와

직접적인 관련이 있는 것보다는 약간 거리가
있는 순수미술, 조형, 일상생활의 스냅샷
등을 키워드 중심으로 정리해 둔다.

부진한 작업을
진척시키기
|

새로운 접근 방법이 필요할 때는 키워드를
섞어 보고 교차시켜 본다. 때론 이질적인
것들끼리 엮어 본다. 이러한 시도들을
되풀이한다. 그러다 더 이상 진전이 없으면
다른 일들로 관심을 돌린다. 간혹 다른 일을
하다가 이전 작업과의 또 다른 연관성을
얻는 경우도 있다.

테크놀로지의
빛과 그림자
|

테크놀로지란 말은 너무 큰 범주인데 현대
디자이너에게 테크놀로지가 의미가 없는
경우는 거의 없다고 본다.
작업의 아이디어 발상의 경우도
툴들(일러스트레이터, 포토샵, 인디자인
등)을 가지고 놀다가 쓰지 않던 기능들을
재발견하거나 지난한 반복 작업이 간단한
자동 기능으로 처리될 수 있음을 발견할 때,
혹은 습관적인 행동에 변화를 줄 때 변주의
가능성이 커진다.
프로젝트에 대한 접근법에서 생각해
본다면 사실 즐겨찾기보다는 검색 행위가
훨씬 중요한 역할을 한다. 프로젝트의
대상에 대한 분석의 단계에서 워드트리
word tree나 다이어그램을 만들어 보곤
한다. 우선은 프로젝트를 정의하는, 혹은
설명하는 문장들을 작성하고 거기서 단어를
추출하고 유의어나 반의어, 또는 일반적인
연상 작용에서 나오는 단어들을 적는다.
그리고 이런 단어들을 관련 짓고 어떻게

연쇄되는지를 그려 본다. 이 단어들을
가지고 다시 검색을 하고 프로젝트와
실질적인 연관 관계가 있는 글과 이미지를
찾는다.
이런 작업들을 통해서 해당 프로젝트에 대한
나만의 이미지—단어 사전을 만드는 셈인데
즐겨찾기 행위는 프로젝트와 직접적인
연관 관계를 맺기 이전에 비슷한 역할을
수행한다.

**즐겨찾는 행위에
대하여**
|

실질적으로 웹에서 즐겨찾기, 리서치 등이
생산적으로 활용될 여지를 가지려면 애초의
웹서핑에 명쾌한 목적이 있는 것이
좋다. 즉, 일반적인 카테고라이징이나
디폴트된 북마킹 타이틀을 쓰는 것이
아니라 내가 찾은 웹사이트가 나한테 어떤
역할이 되는지를 알아볼 수 있도록 사이트의
이름을 키워드의 형태로 추가하는 것이
좋다.
그리고 북마크와 동시에 핵심적인
콘텐츠는 스크린샷으로 기록해 두는 것이
매우 중요하다. 가끔 포털사이트나 기타
디자인 포털 등을 통해서 웹서핑을 할 때
개인적으로 흥미 있는 페이지들을 북마킹
해두는 경우가 있다. 그런데 이런 북마크는
나중에 크게 의미가 없거나 추후에는 제대로
된 자료 역할을 하지 못하는 경우가 많아서
한데 몰아 두었다가 나중에 정리하는 시간을
거치곤 한다.

자기만의 방
|

개인적으로 운영하는 포토폴리오
홈페이지와 블로그가 있다.

185

Infoshop
poster, conceptual exhibition/ 2011
cowork Hwan Kim
client media bus

APAP（Anyang public Art Project）2010
identity design/ 2010
client Anyang City Hall

187

Routine, But
poster, self-declaration/ 2012

DAEGU ART MUSEUM
poster, promotional stuff/ 2011
client Daegu Art Museum

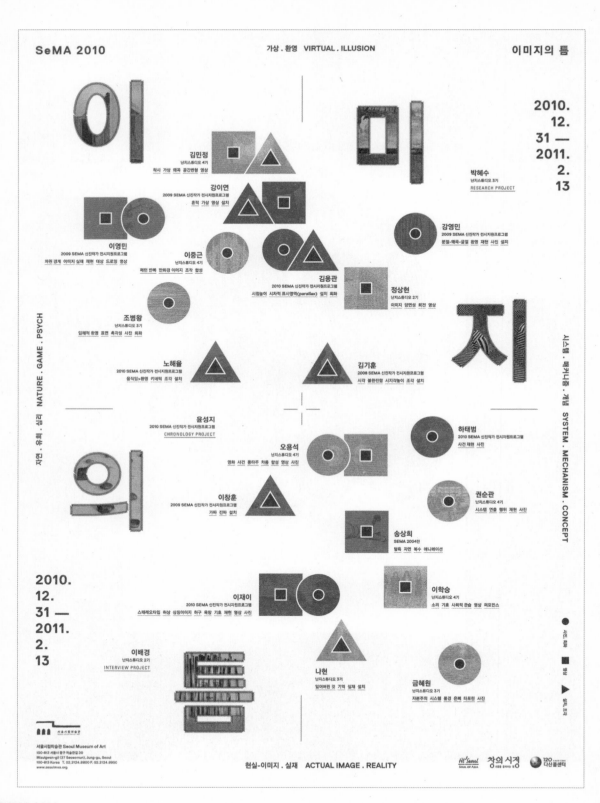

SEMA 2010

poster

cowork Lee Young Sun

client Seoul City Museum

SEMA 2010 CHASM IN IMAGES

Time : December 31 (Fri.), 2010 — February 13 (Sun.), 2011
Opening Ceremony : December 30 (Thu.), 2010, 5:00-06:00, December 30 (Thu.), 2010
Anniversary : 50 Years of Young Artists / 50th Anniversary of Seoul Museum of Art
Venue : 1st Fl., Main Building — SeMA Hall, January 14 (Fri.), 2011
Section : All genres of contemporary art including painting,
photography, video, installation, and etc.
Participating Artists : 22

SEMA 2010: Chasm in Images has been mounted to look back on the achievements made by young artists over the last 50 years and to look back on the new orientations. Participating artists have been chosen from among the artists the Seoul Museum of Art has so far supported. Under the theme of Chasm in Images, the exhibition aims to showcase the dynamism and diversity of contemporary art.

As the media environment becomes more diversified, people live in a flood of images, and most of them perceive our image-led perception as reality. However, the real than reality, is today's society dominated by images, everyone has the experience of perceiving the image per se as reality, through its continuous reproduction. While able to sense the gap between what we see and what we know, between image and reality, we live the works of rising artists. Like a mirror reflecting objects rather than seeing them as illusion, our eyes react to images. As the subject, our eye reads to images on a two-dimensional surface is based on the premise that it deceives the viewer's eye.

Part 1. The Strange Mirror: Chasm between Images and eye presents artworks that mounted to look back in a flood of images, engender visual effects through the use of various devices, and experiment with new dimensions of illusion in a playful manner. This section focuses on the relationship between the visible and invisible through works revealing the chasm between what we see and what we know, imagery and reality. These works clarify that an act of seeing or the imagery itself is coded, discovering a variety of desires and contradictions derived from coded images.

Part 2. Treachery of Images: Chasm between Images and reality poses questions concerning representation and entity. Along with the museum has planned the Chronology Project, Interview Project, and Research Project with participating artists to get a sense of young artists' thoughts and anxieties in our communication between the museum, artists, and viewers.

The show intends to shed light on various issues related to images such as reality and representation, individual and system, and

Project

Chronology project : Video work produced based on interviews with participating artists.

Interview project : The projects are designed to ask rising artists about their thoughts and anxieties to explore new directions for communication between the museum, artists and viewers.

Research project : Installation work produced based on surveys given to participating and rising artists the museum has supported.

KIM MIN-JEONG

NTA+4 SEMA

LEE JOONG-KEUN
WHAT ARE YOU LOOKING FOR

Cross-dimensional drawing 11-03-10

CHO BYUNG-WANG

KON KI-HOON

Part1. 이상한 거울—이미지와 눈의 틈

KIM YONG-KWAN
OBJECT

JUNG HYUN

KANG YOUNG-MIN

HA TAE-BUM

LEE CHANG-HON

BONG SANG-HEE

KWON SUN-KWAN

OH YONG-SEOK

Part2. 이미지의 배반—이미지와 실재의 틈

Part 1. The Strange Mirror: Chasm between Images and eye / Participating Artists: Kim Min-Jeong, Noh Tae-Hyel, Lee Joong-Keun, Cho Byung-wang, Jung Jung-Hyun, Kang Young-Min, Kim Yong-Kwan, Kon Ki-Hoon, Lee Young-Min, Kang Yi-yun

Part 2. Treachery of Images: Chasm between Images and reality / Participating Artists: Oh Yong-Seok, Kwon Sun-Kwan, Kwon Hye-Won, Chang-Hyon, Rhee Jaye, Ha Tae-Bum, Song Sang-Hee

PROJECTS

Interview Project : The projects are designed to ask rising artists about their thoughts and anxieties to explore new directions for communication between the museum, artists and viewers.

Chronology Project : Video work produced based on interviews with participating artists. Artist: Yun Sung-Ji

Research Project : Installation work produced based on surveys given to participating and rising artists the museum has supported.
Artist: Park Hye-Soo

KEUM HYE-WON
blue afternoon

BONG SANG-HEE

NA HYUN

RHEE JAYE

찾아오시는 길

SEMA 2010

관람시간
평일 10:00~21:00 / 주말 및 공휴일 10:00~18:00

관람료
일반 700원 (SEMA 2010 미술 650원)

서울시립미술관
SEOUL MUSEUM OF ART
100-813 Korea
Misijung-gil (37 Seosomun), Jung-gu, Seoul
T 02-2124-8800 F 02-2124-8819
www.seoulmoa.org

Korea Young Design in Milan

interactive typographic identity on sound visualization/ 2011

cowork Hwan Kim

client OCDC

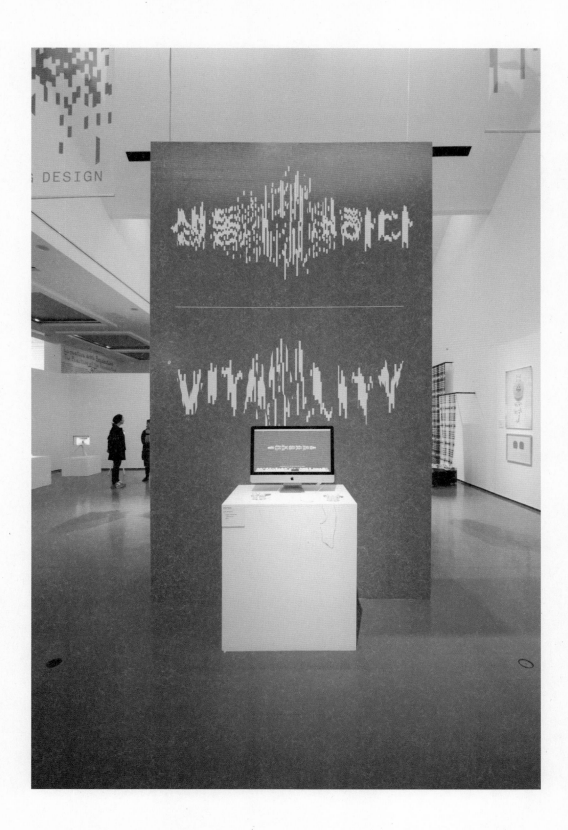

그래픽디자이너 정진열은
어떤 프로젝트에 본격적으로
착수하기 앞서, 워드트리를
그려 보곤 한다. 설명적인
문장을 쓰거나, 여러 가지
연상 작용을 이용해 단어를
추출한다.
북마킹도 마찬가지다. 점과
같은 독립된 웹사이트를 잇는
과정을 거친다. 홈 화면이 아닌
특정 페이지를 북마크하거나,
인상적인 콘텐츠는 별도로
캡처해 둔다. 여기, 그렇게
만들어진 몇 개의 포물선을
따라가 보자.

194

**www.good.is/
infographics**

195

Good Magazine

2006년에 창간되어 연4회 발행되고 있는 잡지로, 다양한 사회
적 문제들을 인포그래픽과 결부하여 다루고 있다. 정보그래픽과
사회문제 사이의 연결점에 대해서 고민하는 디자이너들이라면
필수적으로 살펴봐야 할 사이트. 잡지의 운영 방식도 흥미로운
데 독자들의 구독료를 자선단체에 투자하여 이를 사회적 기업의
펀드로 운용되도록 하고 있다. 이 잡지를 디자인한 스콧 스토웰
Scott Stowell은 2008년 내셔널디자인어워드를 수상했다.

Center for Urban Pedagogy
welcometocup.org

뉴욕 브루클린에 위치한 CUP는 상당히 독특한
지역 봉사 활동을 벌이고 있는 그룹이다. 사회
각 분야의 전문가들이 사회적인 기여 활동의
일환으로 뉴욕의 저소득계층 대상의 재교육
프로그램들을 운영하고 있다. 저소득층은 사회
근간 시스템의 정보로부터 소외되는 경우가 많
은데 거주 및 부동산 계약, 거리 밴더 규약, 노동
자 권리, 화폐와 환율 등에 관한 다양한 소셜
인포메이션을 시각적인 작업들로 쉽게 풀어서
보여 주고 있다.

ref.
infosthetics.com
www.theyrule.net
www.visualcomplexity.com/vc
www.wefeelfine.org

공간정보디자인랩
www.spatialinformationdesignlab.org

현대 건축계에서 지리, 사회적 정보 사이의 관계를 고찰하고
그것을 시각화하는 노력이 지속적으로 시도되고 있다. 이러한
경향은 근대 도시 공간에서 건축적 입장을 정의하려는 학문적인
입장에 기반한 것부터 공간 이용자, 이용 분포 등을 알아내어
작업의 근거로 삼으려는 실질적인 것에 이르기까지 다양하다.
공간정보디자인랩SIDL은 콜롬비아건축대학의 다분과적
리서치랩으로 2004년 설립된 이후로 다양한 부분에서
프로젝트를 진행하고 있다. 브루클린 지역의 범죄 발생 건수를
공간적으로 분석하거나 국가 간 교역과 이민의 상관관계를
그래픽으로 다루는 등 다양한 사회적 이슈들을 공간과 연계하여
시각화하고 있다.

Design Observer
designobserver.com

펜타그램 파트너인 마이클 비에루트 Michael Bierut, 윈터하우스의 대표인 윌리엄 드렌텔
William Drenttel, 디자인 비평가 제시카 헬펀드 Jessica Helfand와 릭 포이너, 이렇게 지금의 디자인
담론을 이끌어 간다고 할 수 있는 4명이 의기투합해서 2003년에 시작한 블로그 형태의
온라인 저널이다. 저널이라는 말에 너무 주눅 들 필요는 없다. 진지한 글이 다수 있지만
수필의 형태에서부터 가벼운 정보를 다루거나 좋은 작품이나 디자이너를 소개하는
짧은 글까지 다양한 스펙트럼의 텍스트를 볼 수 있다. 디자이너라면 꼭 즐겨찾았으면
하는 사이트다.

197

ref.
winterhouse.com
www.designersreading.com

에드워드 터프티
www.edwardtufte.com

에드워드 터프티는 그래픽디자인에서 정보 시각화라는 지점에
오랫동안 천착해 온 정보디자인계의 선구자이다. 특히 정보디자인
분야의 고전으로 일컬어지는 "The Visual Display of Quntitative
information(양적 정보의 시각적 구현)"을 통해 정보디자인의
역사적 근거를 밝혀 내고 이를 체계화했다. 부시 대통령 자문 등
굵직한 명함들도 눈에 띄지만 정보를 다룬 디자이너였던 만큼
이 사이트에 심도 있는 자료를 공개해 놓고 있어서 정보디자인에
관심 있는 사람들이라면 꼭 한번 살펴볼 만하다.

Cooper-Hewitt, National Design Museum
www.cooperhewitt.org

널리 알려진 사이트이긴 하지만 꼼꼼히 들여다볼 필요가 다분하다. 디자인에 대한
전문적인 뮤지엄으로 뮤지엄 자체에 대한 안내를 넘어서 각 전시마다 별도로 웹사이트를
구축하고 전시의 핵심적인 내용과 전시 기획에 따른 레퍼런스 등을 세심하게 챙겨서
보여 주고 있다. 그중에서도 최근에 전시를 끝낸 'Design with the Other 90%: Cities'는
꼭 방문해 보길 바란다.

ref. www.designother90.org/cities/home

Walker Art Center
www.walkerart.org/channel/genre/architecture-design

미니애폴리스는 미국 남동부에 위치한 40만 명 규모의 중소 도시지만 문화 환경 면에서는
미국에서도 손꼽히는 도시이다. 워커아트센터는 그러한 미니애폴리스의 대표적인 문화
예술 기관이다. 가장 급진적이면서 세계적인 아티스트의 전시와 내실 있는 기획전이 꾸준히
열리고 있으며 특히 건축과 디자인 분야에 대한 관심과 투자는 다른 미술관과 그 수준을
달리한다. 특히 정기적인 강연 프로그램들은 그 강사들의 면면이나 주제들이 매우 흥미롭고
다채로운데 세계적인 디자인 흐름을 쫓기에 부족함이 없다.

ref. www.youtube.com/user/walkerartcenter

VVORK
www.vvork.com

시각적으로 신선한 자극을 원한다면 이 사이트를 추천한다.
이런 종류의 데일리 리소스 블로그는 최근 유행처럼 생겨났지만
그중에서도 꾸준히, 그리고 세부 카테고리에 제한되지 않고 다양한
시각과 발견이 이루어지는 블로그는 그리 흔치 않다. 미술 관련
이미지를 중심으로, 흥미로운 이미지들이 지속적으로 올라온다.
하루에 한 번씩 들러 보는 몇 안 되는 사이트 중의 하나.

ref.
www.as-found.net
fffound.com
www.itsnicethat.com

DEAN BROWN

딘 브라운은 스코틀랜드 출신의 젊은 산업디자이너로, 다양한 오브제와 가구를 개발하고 있다. 그의 작업은 사람을 깊이 있고 애정 어린 시선으로 관찰하는 데에서부터 시작된다. 그는 2010년부터 이탈리아의 디자인스튜디오 '파브리카 Fabrica'에서 일하고 있다. 이전에는 스코틀랜드에서 2년간 개인 스튜디오를 운영하면서 사람과 테크놀로지 사이의 관계를 주제로 한 여러 수공예 작품을 제작했다. 그는 밀라노가구박람회, ICFF뉴욕, 런던 디자인위크, 그랜드 호누 Grand Hornu, 뮤담 Mudam, V&A, 런던디자인박물관 등 세계 곳곳에서 자신의 작품을 전시했다.

영감이 오는 곳

어떤 일이나 과제가 가지고 있는 맥락에서 힌트를 얻는 경우가 많다. 누군가 나에게 어떤 요청이나 질문을 해올 때 그 요청이나 질문의 본질이 무엇인지를 고민해 봄으로써 영감은 얻어지는 것이다. 이건 일종의 사회적 감각, 혹은 물질적인 감각이라 할 수 있을 것 같다.

어디에 사용될까? 이것이 표현하고자 하는 가치는 뭘까? 어떤 방식으로 이 가치를 구현할 수 있을까? 이 물질에 숨겨진 힘은 무엇일까? 이걸 보고 사람들은 어떤 감정을 느낄까?

스스로에게 던진 이러한 물음들에 답을 하며 작업을 구성해 나간다. 아이데이션에는 책이나 인터넷을 통한 서칭이 필수적인데, 조사를 하다 보면 내가 봐 오던 뻔한 사물이 독특하고 특별한 무언가로 바뀌는 순간이 생긴다.

부진한 작업을
진척시키기
|

난 스스로에게 엄격한 편이다. 새로운 뭔가가 떠오르지 않을 것 같다고 해도 결코 그만두는 법이 없다. 보통은 논리 없이 떠오르는 것들을 스케치하다 작업실 주변 정원을 한 바퀴 돈 뒤 다시 작업대에 앉는다. 그러면 모호하게나마 어떤 의미 같은 것들이 느껴지기 시작한다.

테크놀로지의
빛과 그림자
|

테크놀로지는 인류의 발생과 함께 쭉 이어져 온 것이다. 하지만 지난 반세기 동안의 변화는 과거 그 어느 때보다 급작스럽게 진행되어 우리를 당혹시키고 있다. 디자이너로서의 활동에 있어 가장 중요한 기술적 변화를 꼽으라면 자유로운 커뮤니케이션 플랫폼의 형성을 들 수 있을 것이다. 새로운 통신 기술은 보다 많은 대중들이 보다 쉽게 나의 작품을 감상할 수 있게 해준다.

즐겨찾는 행위에
대하여
|

북마크는 기억력이 좋지 않은 내겐 없어선 안 될 존재다. 웹사이트 이름 같은 경우 얼핏 지나친 데는 말할 것도 없고 흥미를 가지고 구경한 곳조차 오래지 않아 망각하곤 한다. 나에게 북마크는 언제나 새로운 영감의 원천을 찾아 나서도록 도와주는 지표와 같다. 만일 매번 똑같은 대상으로부터 영감을 받는다면 내 작품은 창조성이 없는 자기 복제품밖에 안 될 것이다. 즐겨찾기를 통해 인터넷은 훌륭한 사적인 도서관으로 변모한다. 인터넷 공간을 돌아다니다 보면 디자이너에게 영감을 주는 알짜배기 콘텐츠는 공개된

블로그나 일반적인 디자인 자료실에는
없다는 것을 종종 느끼곤 한다.
'더 창조적'이기 위해선 '더 특별한' 소스를
찾을 필요가 있다.
한편, 업무적으로도 이제는 디자이너와
제조업체 간의 만남 역시 링크드인 같은
소셜미디어나 실시간 블로그에 기반을 두곤
한다. 트위터는 우리에게 정치인이나 영화
배우, 기업가 같은, 과거에는 접근할 수 없는
인물로 여겨지던 이들과의 직접적인 소통의
통로가 되어 주고 있다. 뜬금없지만, 하나
추천하자면, 달라이 라마의 트위터에는 많은
생각할 거리들이 올라오곤 한다.

자기만의 방
|

웹사이트를 운영하고 있다. 디자인도 내가
했고 업데이트도 직접 하고 있다. 난 이곳을
상당히 좋아한다. 디자이너로서 내가
자랑스러워하는 모든 것들을 모두 모아 둔
공간이기 때문이다. 여기에 접속하면 마치
우주에서 지구를 내려다보는 듯한 기분이
들곤 한다. 이 글을 읽는 당신도 한번 들어와
본다면 이곳이 마치 지도처럼 모든 게
여기저기 펼쳐져 있는 동시에 서로 연결되어
있다는 것을 느낄 수 있을 것이다.
웹사이트의 레이아웃은 심플하다.
각 프로젝트는 하나의 페이지를 구성하고,
정보는 (좌우로 나뉘어) 수직으로 이어져
있다. 홈 화면은 뉴스 페이지로 꾸몄는데,
여기에는 전시나 이벤트, 또 소규모
프로젝트 형식으로 진행되는 여러 가지의
즐길 거리를 정기적으로 업데이트하고 있다.

WINDPOINT
industrial design/ 2012
photography Alberto Ferretto

PLATE LIFE
industrial design/ 2012
photography Alberto Ferretto

THE MOBILE MUSEUM AT BEIJING DESIGN WEEK

industrial design/ 2012

cowork Philip Bone

Photography Wang Yang + Marco Zanin

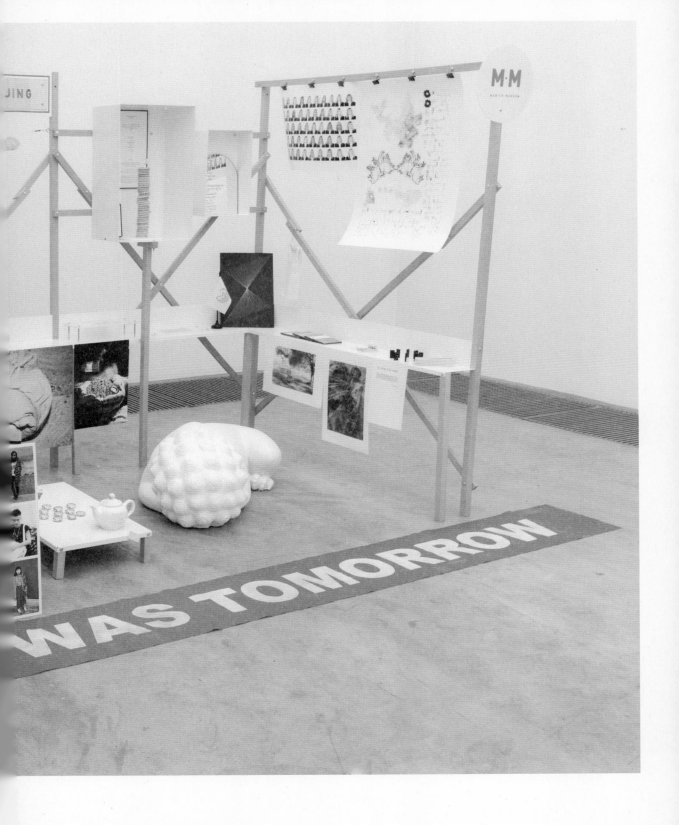

UPLIFTING CARAFES

industrial design/ 2012

Photography Secondome

ANALOGUE BOX

industrial design/ 2011

cowork David Penuela

Photography Gustavo Millon

산업디자이너인 딘 브라운은
애정 어린 눈으로 인간을
관찰하고 적지 않은 제품을
손으로 직접 만든다.
그의 북마크는 정말로 취향
이상의 그 자신을 보여 준다.
그러나 그의 디자인 영웅들,
그의 고향 스트리트뷰, 그가
사는 지역의 날씨를 담은
사이트들은, 우리에게도
사적인 영감의 대상이 되기에
충분하다.

www.
paulsmith.
co.uk/uk-en/
paul-smith-
world/blog

211

Paul Smith World

예전이나 지금이나 나의 영웅으로 패션디자이너 폴 스미스를
꼽는다. 나를 매료시키는 건 단순히 그가 만드는 옷이 아니라,
그가 가진 삶의 방식과 시선이다. 그는 일상의 모든 사물을
진지하고 독창적으로 바라보는 사람이다. 이 블로그는 그가
자신의 일상을 소개하는 매우 개인적인 공간이다. 이 활기
넘치는 신사가 써내려 가는 예술과 자전거, 음악, 패션에 관한
짧은 이야기들은 보는 사람에게 적지 않은 영감을 준다.

Google Maps

maps.google.com

난 구글 지도, 특히 스트리트뷰 기능에 푹 빠져 있다. 집이 그리울 때면
이 스트리트뷰를 통해서나마 스코틀랜드의 고향 거리를 산책하곤 한다.

David Shrigley

www.davidshrigley.com

내가 가장 좋아하는 예술가(이자 일러스트레이터인) 데이비드 슈리글리가
구사하는 블랙 유머는 정말이지 압권이다. 반복되는 작업에 지칠 때면
그의 웹사이트에 들어간다. 그리고는, 곧바로 배를 잡고 자지러진다.

213

Fabric Cable
www.fabriccable.co.uk

색색의 직물로 된 전선들을 구경할 수 있는 멋진
곳이다. 이 케이블들은 빈티지한 질감과 화려한
색감이 어우러져 새로운 현대성을 구현해 낸다.
램프나 전자 제품을 디자인할 때면 꼭 들르는 곳이다.

the selby
theselby.com

토드 셀비 ^{Todd Selby}는 숨겨진 크리에이터들을 찾아내 그들의 집이나 작업
공간을 배경으로 그들을 사진에 담는 활동을 하고 있다. 그의 사진들에는
친근하고 생생한 즐거움이 묻어난다.

Previsioni Meteo Treviso
www.ilmeteo.it/meteo/Treviso

스코틀랜드에서 자랐고 지금은 이탈리아에서 살고 있는 내게 날씨는 삶에서
떼어 놓을 수 없는 존재이다. 통근할 때나 사무실 주변의 한적한 곳으로
점심을 먹으러 갈 때 자전거를 애용하고 있는 지금, 날씨를 미리 확인하는
것은 중요한 일과 중 하나이다. 비가 올지 눈이 올지, 아니면 햇살이 비칠지를
종잡을 수 없는 겨울에 이 사이트를 들르는 건 필수적이다.

Feed the Head
www.feedthehead.net

머리 하나를 퍼즐 게임처럼 가지고 노는, 괴상하고
목적 없는 웹사이트이다. 몇 군데 신경 쓴 흔적이
돋보이는 디테일이 꽤 괜찮다. 몇 번이고 들어가게
되고 그때마다 신선한 아이디어를 가지고 나오곤 한다.

215

216

Jasper Morrison
www.jaspermorrison.com/photoofthemonth

1980년대 후반 이후 등장한 최고의 디자이너를 꼽으라면 많은 이들이 영국의 제스퍼 모리슨의 이름을
떠올릴 것이다. 그런 모리슨이 최근 자신이 여행에서 발견한(거의 무명에 가까운) 사물들에 관한 월간
논평을 기고하기 시작했다. 그가 다루는 대상은 우리의 일상 곳곳에 자리하는 소소한 것들이지만
모리슨은 자신만의 섬세한 마법으로 그 대상들을 특별하게 그려낸다. 그의 분석을 읽다 보면 진정
위대한 디자이너는 세상을 어떤 눈으로 바라보는지를 조금이나마 이해할 수 있을 것 같다.

Google 웹로그 분석
www.google.com/analytics

웹사이트 방문자 수를 보여 주는 데이터 분석 서비스이다. 이것을
확인할 때면 얼마나 다양한 이들이 내 웹사이트에 관심을 가지고
있는지에 놀라곤 한다. 블로그 같은 곳에 내 작업이 소개되는
날에는 방문자 수가 몇 배로 뛰기도 한다.

It's Nice That
www.itsnicethat.com

많은 이들이 사랑하는, 그리고 사랑받을 만한 이유가 충분한, 성공적인
블로그이다. 단순히 창의적인 작업물을 퍼나르는 대부분의 블로그들과는 달리
운영진이 유머러스한 큐레이터와 같은 자세로 작품들을 소개한다. 이들의
관심은 신예 예술가들에게 있다. 모두 같은 인물에 관한 같은 얘기들만 반복하는
블로그들에 싫증 났다면 이곳에서 신선한 얼굴들을 만나 보기를 권한다.

CHRIS RO

크리스 로(노지수)는 그래픽디자이너이자 타이포그래퍼로 서울에 기반을 두고 활동하고 있다. 그는 어떤 형태 form와 그것이 가진 문법, 그로부터 파생되는 일련의 경험에 매료된 이후로, 형태를 창출해 내는 과정, 즉 디자인과 예술을 지속적으로 탐구하고 있다. 버클리대학교에서 건축을 전공하고 로드아일랜드디자인스쿨에서 MFA를 수료했다. 현재는 독립 스튜디오이자 워크숍인 'ADearFriend'를 운영하며, 홍익대학교에서 커뮤니케이션디자인을 강의하고 있다.

영감이 오는 곳
|

창작이란 물리적인 행위 자체에서 영감을 많이 받는 편이다. 여기에는 프로젝트의 윤곽을 잡아 주는 뭔가가 있다. 음반디자인에 담겨 있는 무드에서 힌트를 얻을 때도 있다. 특히 ECM, 모르뮤직, 피터 새빌 Peter Saville, 킴 히오르퇴이 Kim Hiorthøy, 마크 패로우 Mark Farrow, 본 올리버 Vaughan Oliver의 음반디자인은 내가 사랑하는 것들이다. 또 필립 아펠로아 Phillipe Apeloig, 낸시 스콜로스 Nancy Skolos, 마이클 C. 플레이스 Michael C. Place, 마틴 베네즈키 Martin Venezky, 마리안 반체스 Marian Bantjes 같은 디자이너들의 타입페이스도 좋아한다.

부진한 작업을
진척시키기
|

대부분의 힌트는 내 손에서 나온다. 작업을
하다가 막히면, 나는 내 손에 의지하게
되는데, 이러한 진행은 거의 본능적이다.
관념적인 딜레마에 갇힐 때에는, 만든다는
행위 자체가 나를 전혀 새로운 방향으로
이끌어 가서 놀라곤 한다. 그래서 나는
막힐 때면, 그냥 밀어붙이고 (결국엔 뭐가
기다리고 있는지) 본다.

테크놀로지의
빛과 그림자
|

요즘엔 정말이지 어마어마한 양의 정보가
있어서, 사용자가 완전히 아날로그적이지
않은 이상에야 이 소용돌이에서 빠져나오긴
어렵다.
내 작업에만 한정해서 본다면, 이런 상황은
나를 둘러싼 시각적인 환경에서 일어나는
일에 대한 감각을 유지하는 데 도움이 된다.
물론 이런 경향을 따르거나 이에 저항하는
것은 자유이다.

즐겨찾는 행위에
대하여
|

관심 있는 웹사이트를 북마킹할 때
'딜리셔스 Delicious'라는 앱을 자주 사용하곤
했다. 지금도 여전히 그 앱을 갖고 있지만
그때만큼 빈번하게 쓰지는 않는 것 같다.
재미있는 건, 웹은 너무나 빠르게 바뀌고
내가 5년 전에 좋아했던 것들은 거의 다
사라져 버렸다는 사실이다. 그래서인지 이
웹사이트가 나중에도 여전히 유용할지에
대해 가장 많이 생각하게 된다.

자기만의 방
|

개인 홈페이지를 운영하고 있는데 조만간
리뉴얼할 예정이다. 지금보다 신속하게
업데이트되는, 덜 정적인 느낌의 공간으로
바꾸려고 한다. 방문하는 사람들에게 나와
관련해 어떤 일들이 일어나고 있는지, 내가
최근에 뭘 해 왔는지를 쾌적하게 보여 주고
싶다. 아직까지는 틀을 깰 정도의 거창한
계획이 없다.

And We Forgot About The Time
book, computer/ 2012

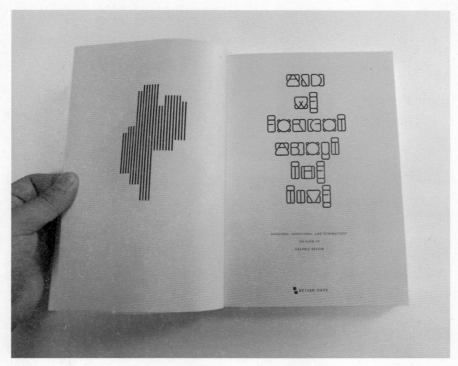

Typojanchi 2012/ 2013
poster, computer + Hand/ 2012

Veiling/ Unveiling
poster, computer + Hand/ 2012

a few warm stories

Graphic Design, Typography,
South Korea and Warmth.

N O . 2

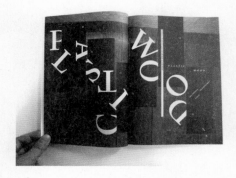

Ondol 2 (A Few Warm Stones 2)
book, computer + Hand/ 2011

그래픽디자이너이자
타이포그래퍼인 크리스 로
(노지수)는 디자인을 '탐구'라는
하나의 과정으로 여기고 있다.
작업이 부진할 때면 자신의
움직이는 손에서 해답을 얻곤
하는 그는 역시나 정직하고
성실한 눈과 손으로 웹사이트의
북마크를 선별해 주었다.
지금과 마찬가지로 나중에도
여전히 유용할 몇 가지의
즐겨찾기를 소개한다.

CREATOR'S BOOKMARKS

www. manystuff. org

233

MANY STUFF

이 사이트가 수년간 말해 왔듯 매일
아침, 나는 "많은 것들"을 챙긴다.

Aisle One

www.aisleone.net

블로그 운영자와 몇 해 전 알고 지낸 이후로 자주 가는 사이트가 됐다. 그는
인터내셔널 스타일 the International Style에 경도되어 있는 편인데, 포스트들이 꽤
매력적이다.

Form Fifty Five

www.formfiftyfive.com

사실 디자인상의 질서는 돋보이지 않는 곳이다. 콘텐츠 면에서도 일관성이라고는
찾아보기 어렵다. 그럼에도 불구하고 사이트를 운영해 온 친구와 알고 지낸 몇 년
동안 이 사이트를 쭉 구독해 오고 있다.

235

typetoken
www.typetoken.net

거의 모든 타이포그래피가 깔끔하게 정돈되어
있는 사이트이다. 이 사이트의 취향과 소식들이
좋다.

Étapes
en.etapes.com

원래는 프랑스어로 이루어진 웹사이트의 영문 버전인데, 이곳의 큐레이션은
유익하다.

WXN & MLKN
waxinandmilkin.com

1980~1990년대의 대중문화를 반영하는 이미지를 무작위적으로 수집해 놓은
사이트이다. 스포츠, 영화, 텔레비전 할 것 없이 여러 분야의 자료가 한 공간에
모아져 있다.

Yahoo! Sports
sports.yahoo.com/mlb/teams/sea

나는 야구를 사랑한다. 시애틀 매리너스의 팬인데, 그들의
실적을 매일 확인해 보곤 한다.

Subtraction
www.subtraction.com

꽤 오랜 시간 동안 이 블로그를 구독해 왔다.
이곳의 생각과 글이 마음에 든다. 이곳을 운영하는 디자이너는
인터랙션디자인, 시각디자인, 디지털 및 프린트디자인 간의
흥미로운 교차점에 서 있다.

The New Graphic
www.thenewgraphic.com

이 사이트를 발견하고는 쭉 꾸준히 들르고 있다. 수집된 일련의 포스트들을 보는 게 즐겁다.

FFFFOUND!
ffffound.com

활발한 이미지 플랫폼이다. 콘텍스트와 텍스트의 상관관계가 결여된 기괴한 곳이지만 바로 지금 이 순간의 새로운 시각적인 지표를 찾고 있다면, 이곳이 답이다.

239

Brand New
www.underconsideration.com/brandnew

최신의 브랜드와 소식을 듣기 위해 이 사이트에 접속한다. 가끔씩 오가는 대화들은 재미있다고 생각하는데 새로운 브랜딩에 관한 반응이 부정적일 때도 있다.

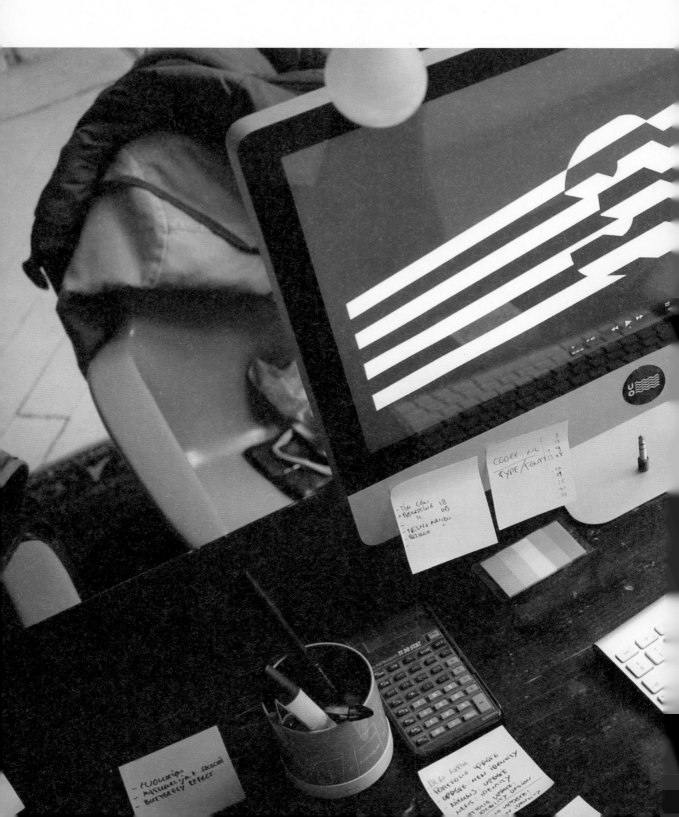

Leon Dijkstra

레온 다익스트라는 2010년 네덜란드 암스테르담에 디자인스튜디오 'COOEE'를 설립해 지금까지 운영하고 있다. 여기에서 프린트디자인과 시각 아이덴티티 visual identity 에 중점을 둔 시각커뮤니케이션 작업을 진행하고 있다. 클라이언트는 주로 기업과 브랜드로, 레온은 그들의 이야기와 이미지를 시각적으로 구현, 혹은 정의해 주는 역할을 한다.

영감이 오는 곳
|

어떤 일에 대한 설명을 듣다 보면 영감이 떠오른다. 명확한 설명은 나에게 많은 생각할 거리를 던져 주고, 해당 작업의 진행 방향을 제시해 준다. 상대의 설명이 충분치 못하다고 생각되는 경우에는 더 자세한 정보를 요구한다. 여기에서 핵심과 목표, 그리고 예상되는 결과를 파악해 그것을 다각적인 측면에서 분석함으로써 콘셉트를 발전시키고는 한다.
이렇게 형성된 초기 아이디어는 추가적인 연구를 통해 구체적인 방향성을 잡아 나간다. 종이에건, 혹은 머릿속에건, 어떤 형태의 초기 아이디어가 갖춰져 있고 그와 관련한 정보를 모을 수만 있다면, 누구나 창작을 할 수 있다.
여기에서 말하는 초기 아이디어란 앞선 설명으로부터 연상된 어떤 개념일 수도 있고, 혹은 그 설명에서 그대로 끌어온 어떤 표현이나 어휘일 수도 있다. 엄밀히는

이 개념들의 혼합체가 아이디어를 구성하는
것이다. 때론 이러한 어휘나 주제와 관련한
새로운 시각을 얻기 위해 위키피디아나 구글
이미지 검색을 활용하기도 한다.

부진한 작업을 진척시키기

사건을 분석하고 아이디어를 모으는 것은
언제나 할 수 있는 과정이다. 다만 과정이
어느 정도 진행된 이후에는 모든 것을
내려놓는 시간을 잠시 가지는 것이 좋다.
수집한 정보를 소화시키는 시간 말이다.
그럴 때면 난 산책을 하거나 그 프로젝트와
전혀 관계없는 일, 이를 테면 다른 프로젝트
같은 것에 눈길을 돌린다.
그러다 보면 어느 순간 다시 처음의
프로젝트와 관련한 새로운 아이디어가
떠오르고 작업은 재개된다. 만족할 만한
아이디어가 떠오르지 않으면 떠오르지
않는 대로 내버려 두고 산책이나 좀 더
하면 된다. 기다리다 보면 머잖아 새로운
멋진 아이디어가 찾아올 것은 분명한
사실이니까.
억지로 무언갈 끌어내려 애쓰는 것은
스스로를 더 깊은 침체에 빠지게 할 뿐이다.
프리랜스디자이너로서 나에겐 유연한 작업
진행과 아이디어의 운용이라는 자질이
요구된다. 하지만 서두르는 것은 사양이다.
어느 순간 찾아오는 최고의 아이디어를
잡아내는 것이 중요하다.
같은 맥락에서 '9시부터 6시까지는 아이디어
구상 시간' 하는 식의 계획 역시 추천하지
않는다. 물론 계획은 필요하다. 데드라인을
넘겨선 안 되지 않겠는가.
핵심은 유연성이다.

테크놀로지의
빛과 그림자
|

소셜 네트워크는 개인적 또는 업무적으로
만나는 사람들을 백업해 두기에 좋다.
다른 사람들이 어떤 일을 하고, 그 동기는
무엇인지 '팔로우'한다는 것은 즐거운
일이다. 또 SNS는 다른 이들에게 자신의
근황을 알릴 수 있는 수단이기도 하며, 특정
프로젝트 실행을 위해 사람들을 만나기 위해
사용할 때도 있다.
나의 경우 새로 완성한 작품을 보여 주는
것이 매우 중요한데, 작품에 관한 설명을
이메일로 보내거나 평가를 요청하곤 한다.
소셜 네트워크를 통하면 많은 이목을 받을
수 있어 효과적이다. 비핸스 Behance, 링크드인
LinkedIn, 트위터 같은 미디어의 도움을 많이
받았다. 정말 체감될 정도의 효과가 있었다.

즐겨찾는 행위에
대하여
|

내 생각에는 유니크한 것을 창조해 내는
방법은 소스의 성격에 따라 부분적으로
달라지는 것 같다. 그래서 그래픽디자인에
대한 블로그나 웹사이트는 되도록 피하려고
노력한다. 차라리 위키피디아 같은
웹사이트를 통해 정보를 파고들거나 혹은
과제 그 자체에서 영감을 얻는 편이다.
분명하고 일관성 있는 개념을 세우는 것이
우선이고, 디자인의 방향이 결정되는 것은
그 후이다. 나는 언제나 내게 주어진 과제와
그 과제의 콘텐츠 및 아이디어에 관한
웹사이트를 즐겨찾기에 등록해 둔다.

자기만의 방
|

홈페이지를 운영하고 있는데 아주
편리하다. 나를 찾는 이들, 또는 내 작품을
보고 싶은 이들은 웹사이트에 접속하기만
하면 된다. 심플하고 분명하며, 정보를 찾기
쉽게 구성하려고 했고, 글보다는 작품으로
많은 것을 이야기하는 것을 목표로 하고
있다.

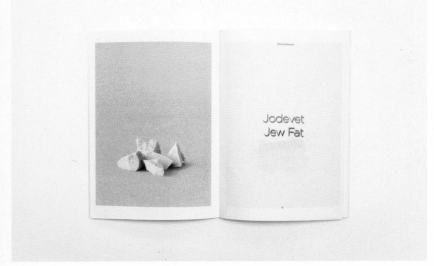

Dutch Sweets - 10 Dutch Traditional Sweets
booklet(28pp), stencilprint, 160×245mm
^{cowork} Ruben Pater

A GOOD TYPEFACE IS INVISIBLE
poster, silkscreen, art paper(300g), 700×500mm

TIN CAN

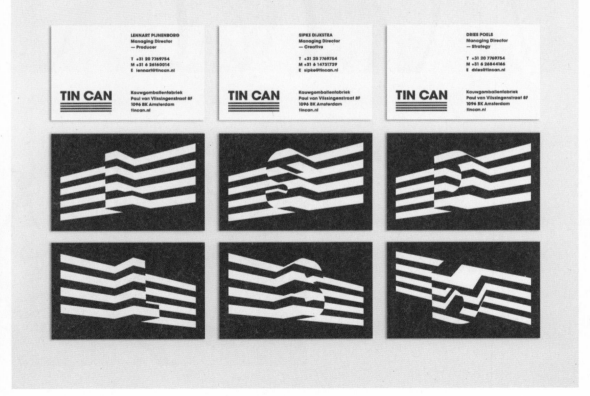

TIN CAN
visual identity, logo + typography
client TIN CAN

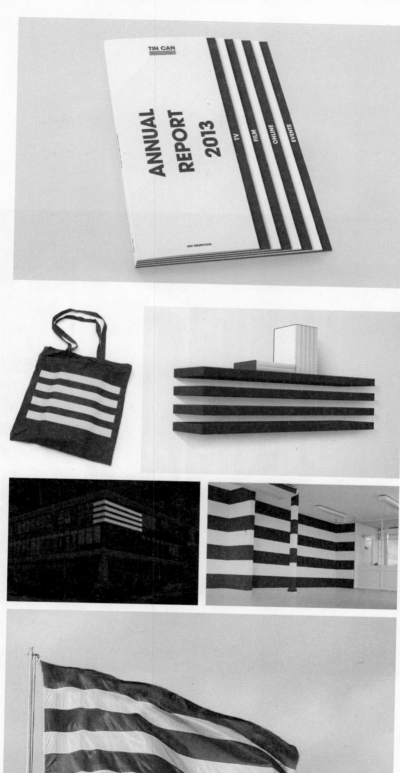

HOUSE OF HOOPS

illustrations, murals, isometric(3D)

client Nike

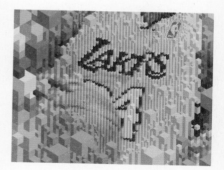

Microbicides

Vaccines

Diaphragms and Cervical Barriers

Microbicides

Pre-exposure Prophylaxis

HIV Treatment as Prevention

HSV-2 Treatmen

Male and Female Condoms

HSV-2 TREATMENT

POST-EXPOSURE PROPHYLAXIS

NEW --------- PREVENTION - TECHNOLOGIES

NEW --------- PREVENTION - TECHNOLOGIES

NEW --------- PREVENTION - TECHNOLOGIES

NEW --------- PREVENTION - TECHNOLOGIES

NEW --------- PREVENTION - TECHNOLOGIES

NEW --------- PREVENTION - TECHNOLOGIES

NEW --------- PREVENTION - TECHNOLOGIES

NEW --------- PREVENTION - TECHNOLOGIES

New Prevention Technologies

booklet, identity

client NPT

POTENTIAL
PREVENTION
TECHNOLOGIES

NEW
PREVENTION
TECHNOLOGIES

POTENTIAL
PREVENTION
TECHNOLOGIES

HIV TREATMENT
AS PREVENTION

There are two ways in
HIV-posit

PREVIOUSLY
INVESTIGATED
TECHNOLOGIES

DIAPHRAGMS
AND CERVICAL
BARRIERS

HSV-2
TREATMENT

레온 다익스트라는 부지런한 낙관주의자다. 아이디어가 떠오르지 않으면 떠오르지 않는 대로 그냥 "산책이나 좀 더" 하는. 그러나 창조적인 것을 창조하기 위해 타인의 창조된 것들은 부러 피하고자 하는. 당연하게도 그런 그의 북마크에는 외피보다는 단단한 내용물이, 그의 전공 분야보다는 그 바깥의 예술이 담긴 공간들의 수효가 많다.

www. clikclk.fr

Clik clk

그래픽디자인뿐 아니라 사진과
패션에도 정통한 블로그.

Visual Thesaurus
visualthesaurus.com

이곳의 장점은 어휘 사이의 연관 관계와 어휘가 내포하는 의미를 파악해 색다른 시각에서 아이디어
를 수집하고 문제를 바라볼 수 있게 해준다는 점이다. 언어를 콘셉트로 전환하고 이를 시각 작업으로
발전시키는 방향을 제시해 준다는 점에서 많은 도움이 되는 공간이다.

Space Collective
spacecollective.org

스페이스콜렉티브—모든 것의 미래. "종과 그들의 행성, 그리고 우주에 관한
선진적 생각과 정보를 공유하는 장." 이곳에 소개되는 과학 정보와 이론,
그리고 관련 이미지들을 보고 있노라면 감탄을 금할 수 없다. 시각적인 것들과
과학의 여러 이론 간의 어울림이 보기 좋다.

wikipedia
www.wikipedia.org

내가 가장 많이 이용하는 웹사이트 중 하나다. 특히 디자인을 본격적으로
시작하기 전 관련 주제의 흐름을 파악하기 위해 자주 방문한다. 텍스트 속에
다뤄진 주제에 대한 링크가 걸려 있어 연상적 사고에도 도움이 된다.
다양한 주제에 대한 많은 정보를 구할 수 있는 좋은 플랫폼이다.

257

pinterest
pinterest.com/leondijkstra

난 다른 이들의 디자인을 너무 깊게 보지 않으려 노력한다. 거기에서 나도
모르게 영향을 받을 수 있기 때문이다. 그래서 시각적인 디자인보다는
이론이나 이야기에서 영감을 얻는 편이 옳다고 생각한다. 하지만 온라인에서
수집한 단편적인 이미지들을 모아 둘 필요는 생기는데 핀터레스트가 도움이
많이 된다.

MINIMAL ME
mini-mal-me.tumblr.com

이 텀블러는 그래픽디자인만을 다루는 공간이 아니다.
미니멀디자인을 주제로 한 페이지라고 설명하는 것이
적절할 것이다. 여기에는 건축물이나 패션, 아트, 오브제
등이 소개된다.

259

IMDb
imdb.com

영화라면 장르를 가리지 않고 좋아하는 내게 영화들은
언제나 영감을 준다.

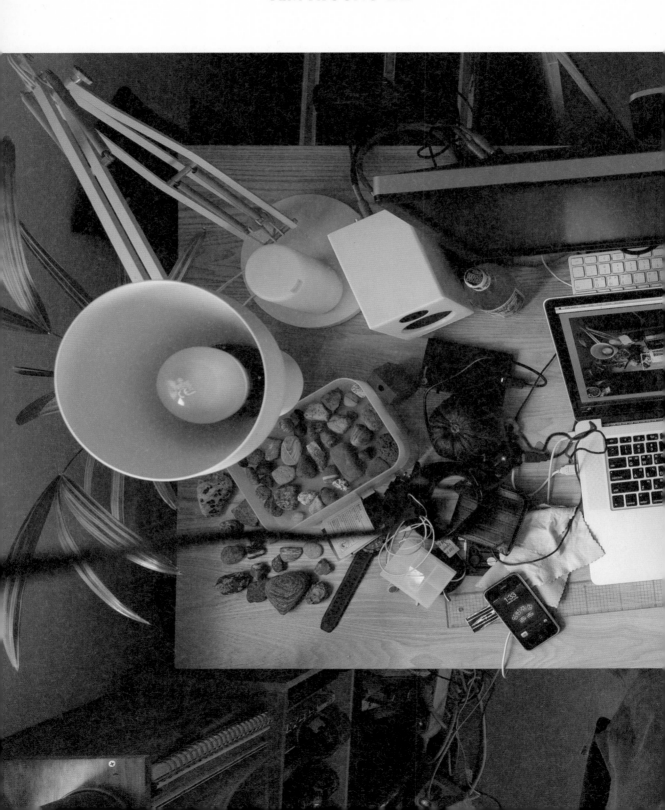

김경태

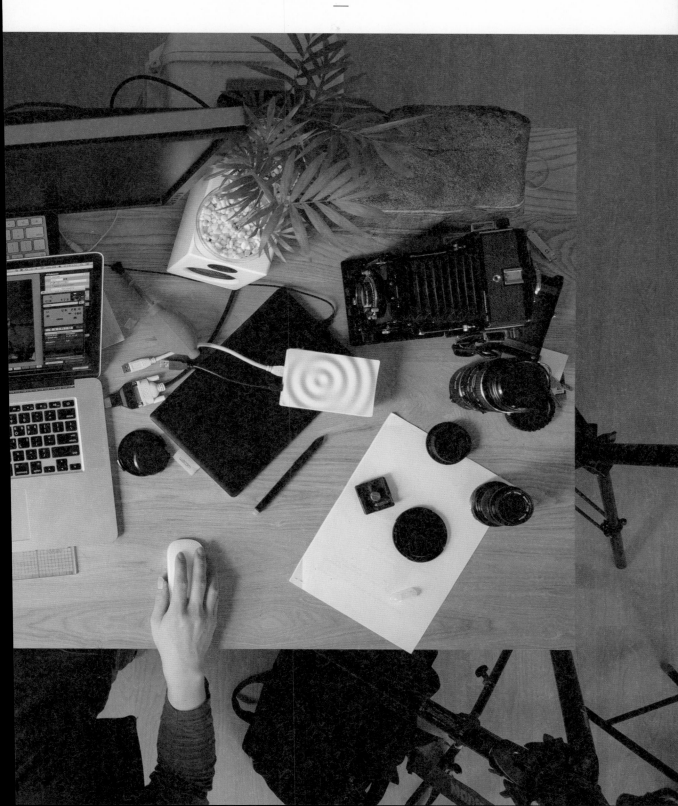

2008년 산업디자인학과를 졸업하고 프리랜스 그래픽디자이너로 지내고 있다.

영감이 오는 곳
|

대체로 주변 환경에서 얻는 편이며, 의뢰받은 일의 경우 핵심 아이디어는 해당 내용에서 얻으려 한다. 하지만 내용이나 요구 사항이 명쾌하지 않을 경우, 연상되는 부수적인 자료를 참고해서 몇 가지의 아이디어를 얻고 그것들을 조합하기도 한다.

부진한 작업을
진척시키기
|

기분 전환으로 샤워를 하는 것도 좋지만, 이 방법은 장소에 제약이 있고 하루에 여러 번 써먹기가 어렵다. 대신, 책상 위를 깔끔하게 정리하고 나서 기르고 있는 화분들을 양옆에 올려 두면 묘한 집중력이 생기기도 한다. 그 밖에는 작업과 관계가 있을 법한 것들을 뒤져 보기도 하는데, 맥없이 제자리로 돌아오는 상황을 되풀이하지 않으려면 작업에 몰두한 상태를 유지하는 것이 좋다.

테크놀로지의
빛과 그림자
|

발전된 기술로 만들어진 새로운 제품에 환호하는 편인데, 최근에 새로 장만한 랩톱은 이전에는 한 시간 가까이 걸리던 작업을 십 분 안에 처리해 낸다. 커다란 데스크톱형 본체에 CRT 모니터로 작업하던 시절을 떠올려 보면 꽤 많은 시공간을 절약해 주는 셈이다.

ActiveX처럼 필요 이상으로 제약이 가는 것이 아니라면 테크놀로지란 대체로 작업에는 좋은 영향을 가져다준다. 만약 편리해짐으로 말미암은 문제가 생긴다면 아마도 기술의 탓만은 아닐 것이다.

즐겨찾는 행위에
대하여
|

나에게는 좋건 싫건 밖에서 가지고 온 물건들을 우선은 책상 위에 늘어놓는 버릇이 있다.

북마크도 마찬가지다. 계속해서 찾게 되는 물건은 늘 그 자리에 두게 마련이고, 그렇지 않은 것들은 한꺼번에 정리해 버린다.

자기만의 방
|

작업물을 보여 주기 위한 독립된 웹사이트를 가지고 있었으나 현재는 개편 중에 있다.

Nomad KIT 필요한 것들 2009. 11. 27 – 2009. 12. 6 이태원, 공간 해밀톤

Nomad KIT
poster offset lithography(double tone printing), 728×515mm/ 2009
catalog offset lithography(double tone printing), saddle stiching(24pp), 250×360mm/ 2009

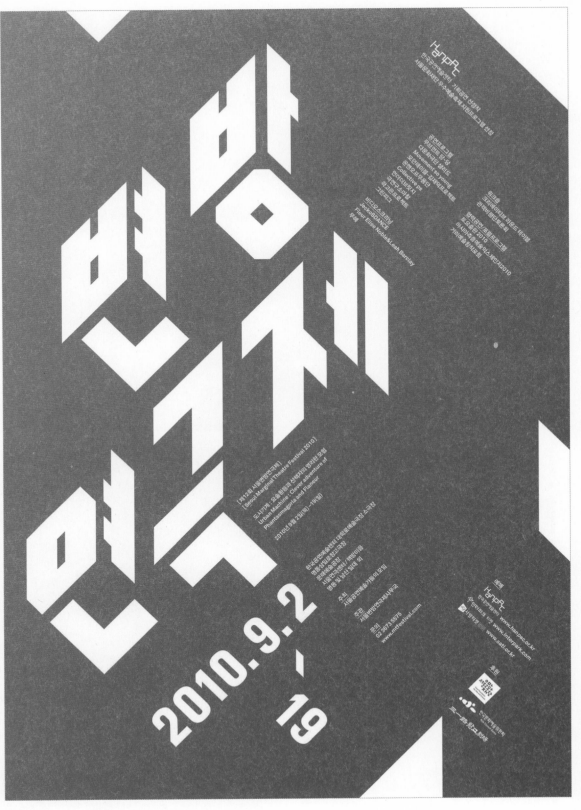

서울변방연극제
offset lithography(double tone printing), 370×520mm/ 2010

서울변방연극제
offset lithography(double tone printing), 370×520mm/ 2012

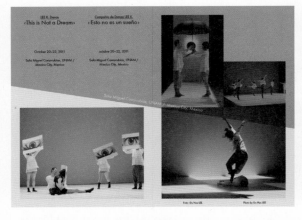

LEE K. Dance
Compañía de Danza LEE K.
‹This is Not a Dream›
‹Esto no es un sueño›

October 20–22, 2011
octubre 20–22, 2011

Sala Miguel Covarrubias, UNAM /
Mexico City, Mexico

Sala Miguel Covarrubias, UNAM /
Mexico City, Mexico

Foto: Do Hoe LEE
Photo by Do Hoe LEE

Modern Table
Maria Moderna
‹Darkness PoomBa, Awake›
‹Oscuridad PoomBa Despierta›

September 2–4, 2011
septiembre 2–4, 2011
Festival Cena Contemporanea /
Brasília, Brazil

Festival Cena Contemporanea /
Brasília, Brazil

September 15, 2011
septiembre 15, 2011
Festival de Manizales /
Manizales, Colombia

Festival de Manizales /
Manizales, Colombia

Description of company
Descripción de la compañía

2011 CENTER STAGE KOREA
IN LATIN AMERICA

Festival Cena Contemporanea /
Brasília, Brazil

Teatro Los fundadores, Festival de Manizales /
Manizales, Colombia

Teatro Pablo Tobon /
Medellin, Colombia

Sala Miguel Covarrubias, UNAM /
Mexico City, Mexico

Foro Sor Juana Inés de la Cruz, UNAM /
Mexico City, Mexico

korea Arts management service

MCST

2011 Center Stage Korea

offset lithography(double tone printing), saddle stiching(42pp),
128 × 188mm/ 2011

client Korea Arts management service

2011
CENTER
STAGE
KOREA

IN LATIN AMERICA

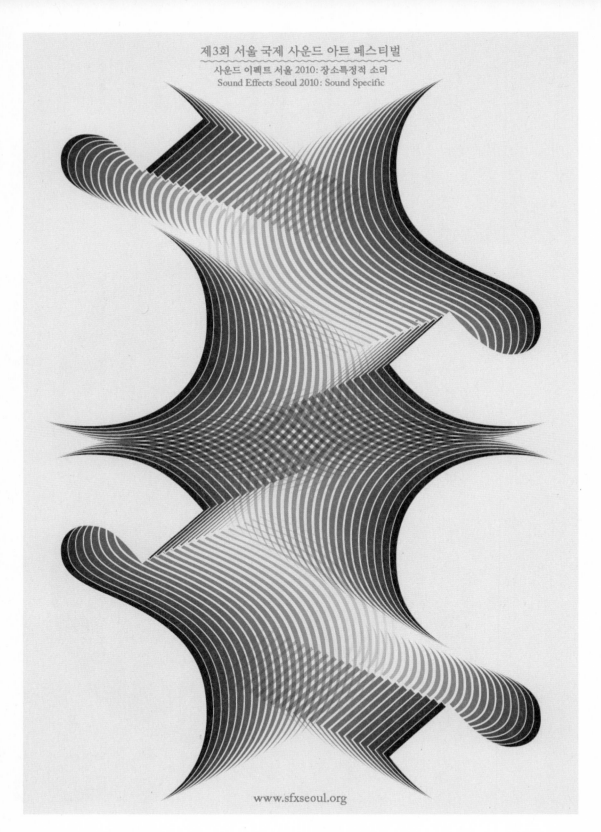

제3회 서울 국제 사운드 아트 페스티벌
사운드 이펙트 서울 2010: 장소특정적 소리
Sound Effects Seoul 2010: Sound Specific

www.sfxseoul.org

제3회 서울 국제 사운드 아트 페스티벌
offset lithography(double tone printing), 128 × 182mm/ 2010
client SFX Seoul

SungMyung Chun : Absurd Mass
2012.7.20 – 9.22

천성명
부조리한
덩어리

송은
아트스페이스

천성명
부조리한
덩어리

천성명: 부조리한 덩어리
postcard offset lithography, 155×220mm/ 2012
leaflet offset lithography(accordion-style), 620×220mm/ 2012
client SongEun ArtSpace

프리랜스 그래픽디자이너인
김경태의 작업대에는,
점잖이 놓인 화분이 꽤 된다.
식물이 가진 기운을 느끼고,
이용할 줄 아는 그는 다양한
생물종에 관한 지식을 얻을
수 있는 국가정보시스템,
자연사도서관은 물론이고
식재료나 레시피에 관한 정보가
가득한 요리 전문 블로그를
골라 주었다.
이 웹사이트들은 통신망이라는
생태계 안에서 제가 가진
생명력을 뽐내는 각각의
유기물들 같다.

eatthisfood.
net

©eatthisfood.net

273

Eat This Food?

다양한 요리 레시피가 올라오는 블로그.
레시피마다 정성 들여 촬영한 사진과
각기 다른 음식점의 간판을 보는 듯한
타이틀 디자인이 재미있다.

국가생물종지식정보시스템
www.nature.go.kr

이름이 궁금한 생물이 있다면 가장 먼저 검색해 보는 곳. 뭐든지 이름 정도는 알아 두는
편이 좋다고 생각한다. 제대로 된 도감이 없다면 이 사이트가 꽤 유용할 것이다.

BioLib: Online Library of Biological Books
www.biolib.de

독일의 한 개인이 운영하는 생물학 관련 온라인 도서관으로, 주로 도서관이나 서점 등에서 구하기
어려운 책들이 많다. 특히 에른스트 헤켈의 삽화집은 받아 둘 만하다.

BHL: Biodiversity Heritage Library
www.biodiversitylibrary.org

영국과 미국의 자연사 및 식물 관련 도서관 연합을 주축으로
운영되는 온라인 도서관으로 십만 권 이상의 도서가
디지털화되어 있다. 아름다운 삽화들이 인상적이다.

276

Roma Publications
www.romapublications.org

네덜란드의 독립 예술 출판사. 꾸준히 아티스트북을 출판해 오고 있는 곳으로 그중 사진집들이 특히 좋다.

백산이끼도감
seeflowers.net/bbs/zboard.php?id=moss

국내 자생 중인 이끼의 거의 모든 종을 확인할 수 있는 곳. 형태별로 검색하기는 어렵지만, 어느 정도 일관성 있게 분류되어 있어 두고 볼 만하다.

277

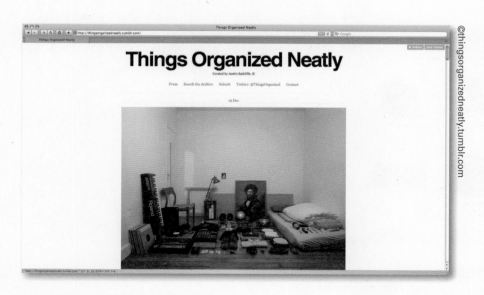

Things Organized Neatly
thingsorganizedneatly.tumblr.com

'정리되고 나열된' 이미지들이 올라오는 텀블러. 정리는 역시 남이 해주는 게 더 좋다.

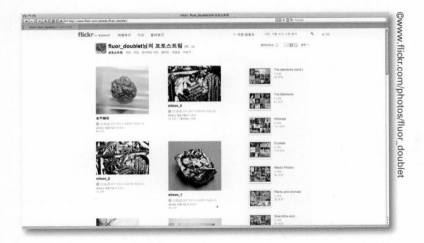

Flickr: fluor_doublet
www.flickr.com/photos/fluor_doublet

주로 광물 표본을 전문으로 촬영하는 사진작가의 블로그이다. 다이아몬드를 포함한
대부분의 광물 사진을 볼 수 있는데, 잘 찍은 광물 사진을 보고 있으면 기분이 좋아진다.

Flickr: YAKU2010
www.flickr.com/photos/46505679@N04

평판 스캐너의 센서를 사용한 억만 화소 대의 수제 디지털 스캔백 제작자의 블로그이다.
모델의 단점을 높은 수준으로 보완해 가며 판매용 제품으로 개발 중인 그는 전직
그래픽디자이너였다고 한다.

279

La Cucina Italiana
lacucinaitalianamagazine.com

이탈리아 요리를 다루는 잡지의 웹사이트. 아름답고
다양한 레시피와 재료의 소개 메뉴가 좋다.

Yannick Calvez

야니크 캘베즈는 프랑스 출신의 그래픽디자이너로 캐나다 몬트리올에서
다른 이들과 함께 '샤토—바캉 Chateau-vacant'이라는 비주얼아트 그룹으로
활동해 왔다. 여기에서 사물과 공간이라는 아이디어를 일러스트레이션이나
포토그래피, 그래픽디자인 등 다양한 형식의 이미지와 비디오로 구현했다.
'샤토—바캉'의 이름으로 진행된 가장 최근의 프로젝트는 멕시코
와하카에서의 목재 설치 작업이다. 현재는 시애틀과 포틀랜드를 거쳐 여러
도시를 여행하고 있다.

영감이 오는 곳
|

우리('샤토—바캉'을 대표해 이야기하고자
한다)는 우리 자신들로부터 영감을
얻는다. 서로 대화를 나누면서, 좀 더
구체적으로는 다음의 프로젝트에 관한
브레인스토밍 과정에서 서로 영감을
주고받으며 아이디어를 발전시켜 나간다.
주제는 다양하다. 영화, 디자인(오브제,
패션, 그래픽, 환경), 무용, 현대미술, 과학,
스포츠, 문학, 뉴스, 다큐멘터리, 혹은
길거리와 자연의 이런저런 대상들까지,
우리는 모든 것에 관하여 아이디어를
공유한다. 조금만 관심을 가지고 주위를
둘러본다면 당신도 수많은 영감의 원천들과
마주할 수 있을 것이다.

**부진한 작업을
진척시키기**
|

걷고, 마신다. 여유를 가지고 순간을 누리는
것이 좋다.

테크놀로지의
빛과 그림자

|

기술은 음악을 듣거나 다른 이들과 연락을 취하는(메일, 채팅, 메시지 등) 간단한 일은 물론 정보와 문화를 소비하는 방식에 이르기까지 커다란 변화를 가져다주었다. 말 그대로 '서핑'이라는 새로운 생활양식이 자리 잡게 된 것이다. 도시에 살기 때문에 테크놀로지의 영향을 더욱 실감하는 측면도 있다고 생각한다.

그러나 아이폰 같은 단말기는 가지고 있지 않다. 나는 물질적 소비에 대해서는 그것이 어떤 이유로 필요한지를 진지하게 고민할 필요가 있다고 생각한다.

'샤토—바캉'이 벌이는 작업의 경우에도, 테크놀로지는 다양하게 활용되고 있지만, 나는 기본적으로 테크놀로지를 비판적인 시각으로 바라보는 사람이다.

우리의 설치 작품이나 조각물은 대개는 테크놀로지의 도움 없이 만들어지고 있지만 때론 컴퓨터로 작업한 듯한 형태로 구현되기도 한다. 이런 이중적인 모습은 작업을 진행하며 마주하는 특별한 즐거움이다.

283

즐겨찾는 행위에
대하여

|

웹사이트의 북마크도 본질적으로는 책의 북마크와 동일한 역할을 한다. 이전부터 사람들은 책에서 맘에 드는 구절을 특별하게 간직하길 원했고 또 그렇게 했다. 그것은 단순히 문구를 기록하는 것 이상의 의미를 지니는 행위이다.

하지만 일부 측면에서는 웹사이트의 북마크와 기존의 책갈피 사이에 차이점 역시 존재한다. 예를 들자면, 맘에 드는 특정 페이지를 북마킹할 수도 있지만 때론 특정

작가의 전체 작품을 북마크로 기록하기도
한다.
이러한 차이로 인해 온라인 환경의
북마크는 보다 세심하게 정리될 필요가
있다. 신문이나 잡지와 같이, 북마크 역시
일정 갈래, 혹은 기준에 따라 계층적으로
분류되어야 제대로 활용이 가능하다.
연락을 준다면 이와 관련해 우리가 당신을
도울 수도 있을 것이다. 우리 '샤토—바캉'
역시(특히 내가) 북마킹에 많은 관심을
가지고 있기 때문이다. 이는 기억이나
기록, 정렬이라는 관계적 측면의 주제들과
연결되어 좋은 이야기 타래를 형성할 수
있을 것이다.

자기만의 방
|

우리도 웹상에 우리의 공간을 마련해
놓고 있다. 오늘날엔 어쩔 수 없는 작업
방식이다.

285

WORDS OF THE FUTURE: Serendipity

poster, wood/ 2012

^{client} Pitti Uomo(fashion Fair)

The Aikiu
The Red Kiss

1. The Red Kiss / *04'15*
2. The Red Kiss (Brodinski Remix) / *05'29*
3. The Red Kiss (The Magician Precious 80's Pop Remix) / *05'29*
4. The Red Kiss (The Magician Precious 80's Dub Remix) / *05'54*
5. The Red Kiss (Palmbonen Remix) / *04'28*

© 2011 Abracada

www.abracada.net
"It's a kind of magic"

THE AIKIU: The Red Kiss

EP cover art work, wax + velvet/ 2011

client Abracada Records

photography Rodolphe Beaulieu

Processus
print design, corn + pop corn/ 2011
cowork Emmanuel Plougoulm
client Pica Magazine

Book - Pong: Complement d´objet Indirect
book, ball + book + sponge/ 2011
client Atelier Punkt(exhibition)

Random Recipe "Fold It! Mold It!"
LP cover artwork, handmade object, wood + plasticine + paint/ 2010
^{client} Bonsound Records
^{award} the Best Cover 2011, ADISQ Award
^{photography} Emilie Thevoice

그래픽디자이너인 야니크 캘베즈는 비주얼아트 그룹 샤토—바캉 활동을 통해 사물과 공간이라는 개념을 다양한 형식의 이미지와 비디오로 구현하고 있다. 자신의 작업에 여러 미디어를 긴밀히 활용하면서도 기본적으로는 테크놀로지를 경계하는 그가 골라 준 웹사이트는 대체로 평이하지만, 절대로 유용하고 바람직한 것이 사실이다.

It's Nice That

It's Nice That

www. itsnicethat. com

©www.itsnicethat.com

It's Nice That

예술과 디자인에 관련해 많은 정보를
얻을 수 있는 블로그이다.

293

@vimeo.com

Vimeo
vimeo.com

비디오가 잔뜩 모인 플랫폼이다. 주로 예술에 관련한 영상을 본다.

@www.visualcache.com

visualcache
www.visualcache.com

역시 예술/ 디자인 관련 블로그이다.

FRANCE CULTURE
www.franceculture.fr

프랑스 문화를 들여다볼 수 있는 라디오 팟캐스트이다.

ARTE RADIO
www.arteradio.com

예술 관련한 프랑스의 팟캐스트이다.

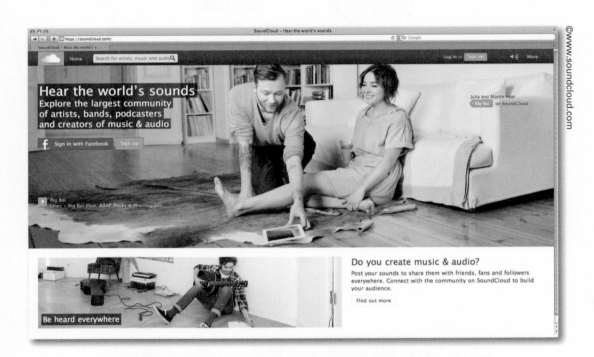

Sound Cloud
www.soundcloud.com

즐겨찾는 음악 플랫폼이다.

VERNISSAGE
www.vernissage.tv

현대미술을 감상할 수 있는 블로그이다.

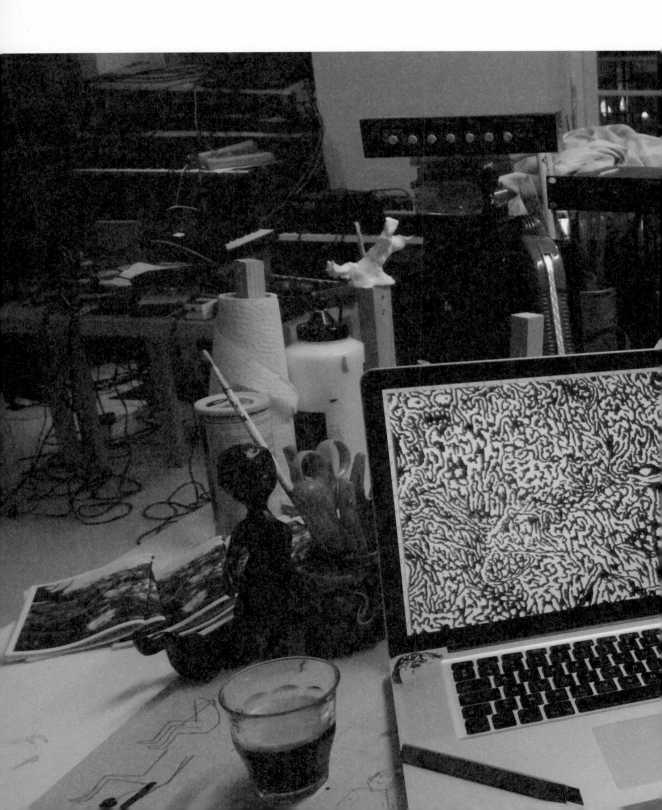

SHOBOSHOBO

쇼보쇼보는 파리에 근간을 두고 활동하고 있는 아티스트이다. 그는 일러스트레이션이나 그래픽 아트워크, 의상디자인, 음악, 출판 등 다양한 영역에서 활동하고 있다. 그의 그래픽 작업은 주로 기괴한 모습으로 불쑥 나타나는, 위협적인, 하지만 때론 귀엽기도 한 괴물이나 생명체를 주제로 한다. 여러 나라에서 전시를 진행해 오고 있다.

영감이 오는 곳
|

영감을 어디서 얻냐고? 희한한 질문이다. 뭐 그래도 대답한다면, 주머니 속에서 얻는다고 말하고 싶다. 영감은 언제나 거기에 있다. 뭘 해야 할지 모를 때면 그 속에 들어가 영감을 가지고 나온다.

부진한 작업을 진척시키기
|

필립 로스 Philip Roth가 그러했듯 서서 작업해 본다. 앉거나 걷는 것보다 훨씬 효과적이다. 소리를 지르거나 발가벗는 것도 좋은 방법이다.

테크놀로지의 빛과 그림자
|

세상 사람들이 무엇들을 하는지 궁금해서 정기적으로 웹사이트를 기웃거리긴 하지만, 사실 그보다는 사람들과의 진짜 관계를 더 좋아한다. 나에게 더 많은 도움이 되는 것도 그쪽이다.

즐겨찾는 행위에 대하여
|

유용하다.

자기만의 방
|

나만의 웹사이트를 가지고 있다.

Human
manequin, mixed media, real human size/ 2012

Fear Self
drawing, vector graphic/ 2012

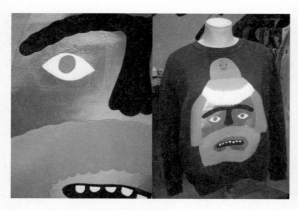

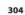

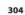

SWEAT SHIRTS

fashion design, hand drawn illust/ 2011

SHOBOSHOBO
website enter image, illust

EVIL PETS
character design, illust

쇼보쇼보는 주로
기괴하고 위협적이나 일면으로
사랑스러운 괴생명체를 주제로
작업하는 일러스트레이터이다.
독특한 이미지 자료를 수집해
둔 블로그, 끊임없이 교체가
이루어지는 미디어 아트워크
페이지, 무명 음악의 동호회
사이트 들 역시 그의 작업과
무척 닮아 있다.

www.
marketing-
alternatif.
com

307

Le blog du
Marketing Alternatif

영감을 더해 주는, 정말 좋은 자원들이
올라온다.

Surreal Moviez
www.surrealmoviez.info

독특한 자료를 많이 얻을 수 있는 곳이다. 이런 이미지들은 눈과 뇌에
신선한 자극을 준다.

Au-delà d'URL
audeladurl.blogspot.fr

웹에서 찾은 우연한 이미지들.

309

Creative Applications
www.creativeapplications.net

고무적인 미디어 아트워크들이 끊임없이 업데이트
되는 곳이다.

LA-BAS
www.la-bas.org

Vive la Revolution!

WAX MASK
waxmask.blogspot.fr

일본의 잘 알려져 있지 않은 팝뮤직을 사랑하는 팬(마치 나 같은)의 공간이다.

Egg City Radio
eggcityradio.com

음악 수납장 같은 팟캐스트로, 강력히 추천하고 싶다.

MUTANT SOUNDS
mutant-sounds.blogspot.fr

'괴짜'들을 위한, 정말이지 완벽한 온라인 뮤직 플랫폼.

CARTILAGE CONSORTIUM
cartilage-consortium.blogspot.fr

'꽤 괜찮은' 사람들에 의해 선별된 '꽤 괜찮은' 음악.

À La Piscine
alapiscine.blogspot.fr

이 음악들은 완전히 프랑스적이고, 완전히 기괴하다.

경계

너머

—
—

갖은 정성으로 창의를 가꾸는 편이 있는가 하면,
창작 바깥의 외적인 것에 에너지를 쏟아붓는
편도 있게 마련이다. 이 외부 세계라는 것은
또 미시적인 것과 거시적인 것으로 나누어 볼
수 있을 테지만, 그 범위의 차보다는 본질상의
교집합에 눈길이 간다.
3부에서는 콘텍스트보다는 텍스트 자체에
몰두하거나, 텍스트보다는 자연과 우주에 한눈을
팔고, 지금 당장의 일보다는 과거 자신의 유년과
소통함으로써 좋은 힌트를 얻는 창작가들을
다루고자 한다.

대니얼 캔티

DANIEL CANTY

danielcanty.com
vegasodyssey.com
venturyodyssey.com
vectormonarca.com
letableaudesdeparts.com
latabledesmatieres.com

대니얼 캔티는 몬트리올에 사는 작가이자 감독으로 책이나 영화를 만들고 내러티브 환경 narrative environments과 인터페이스를 제작한다. 몬트리올에서 문학과 과학을, 밴쿠버에서 출판을, 뉴욕에서 영화를 배운 그는 간간이 디자인 스튜디오에서 콘셉추얼 및 편집디자이너로 일하기도 한다. 올해 헬싱키에서 초연된 미코 하인니넨 Mikko Hynninen의 오페라 '오퍼레이터 Operator'에 그의 리브레토가 사용되었으며 2010년엔 퍼시피카 시골의 한 폐쇄된 기차역 창문에 '르 타블로 데 데파 Le Tableau des departs'라는 이름의 작품을 설치하는 작업을 진행했다. 최근의 소설로는 "위그럼 Wigrum"이 있고, 영화는 '롱게이 Longuay'가 있다.

영감이 오는 곳
|

대부분의 영감은 그때 그곳에 '존재하는'
나를 즐겁게 해주었던 특정한 시간, 장소,
상황, 그리고 생각에서 온다.
그다음엔 자유로운 연상 과정을 거쳐
생각나는 것들을 기록하고, 문장들의
생명력을 테스트해 보며, 다이어그램 같은
것들을 그리거나 산책을 하면서 기억 속의
사실들이 상상력과 융화되기를 기다린다.
내가 아는 것들, 내가 한 일들, 내가 생각한
것들, 그리고 그것들의 조합. 배움이
계속되는 한 이러한 과정은 계속될 것이다.

부진한 작업을
진척시키기
|

대개는 그저 결심의 문제라고 생각한다.
일이 잘 안 될 때는 제자리에 앉아 진지하게
글을 쓰려고 집중하면 대부분 해결된다.
한편, 일을 미루게 만드는 여러 가지
요소들(타인과의 대화, 갑자기 생각난
리서치, 아니면 앞에서 언급한 산책과 같은

것들)이 때로는 작업에 꼭 필요한 에너지가
되기도 한다. 타이밍과, 작업에 진전이 있을
것이라는 자신감이 열쇠다.
물론 아침에 마시는 커피나, 느린 것은
태생적으로 참지 못하는 고집 역시 도움을
준다.

테크놀로지의
빛과 그림자
|

나는 뉴미디어를 만들기 시작함과 거의
동시에 책을 만들기 시작했는데, 이것을
'페이퍼 인터페이스 paper interfaces'라 부른다.
"위그럼 Wigrum"의 경우, 처음에 온라인
소설로 시작을 했는데, 나는 이 작품을
웹 터미널과 브리태니커 백과사전의
접점에서 태어난 작품이라 말하고 싶다.
"라 타블르 데 마티에 La table des matieres" 선집
세 권은 마치 실험영화에서와 같이,
책 자신이 인공적(부분적이더라도)
지능이라도 있는 것처럼 스스로가 화자
역할을 한다.

즐겨찾는 행위에
대하여
|

주로 아침에 글을 쓰는데, 언어가 완전히
완성되기 이전까지는 웹상의 소음으로부터
최대한 떨어져 있으려고 노력한다.
북마킹은 영감을 줄지도 모르는 콘텐츠에
처음으로 주는 눈길 같은 행위이다.
내 경우, 북마킹은 나중을 위해 이 콘텐츠가
필요하다는 것과 그 '나중'이 언제가
될지 정확히 안다는 것을 의미한다. 이는
온라인상에서 주고받는 지식과 관계의 형성
fibrillation이 나에게 주는 창의적인 혼란에 대한
대비이기도 하다.

2002년, 나는 캐나다의 반프뉴미디어인스티튜트 ^{Banff New Media Institute}에서 웹진 '호라이즌 제로 ^{Horizon zero}'를 공동으로 창간했다. 반프뉴미디어인스티튜트는 디지털예술문화의 보급을 목표로 하는 웹 공간으로, '호라이즌 제로'는 첫 뉴스레터를 발행한 뒤로 19호가 더 나왔다.

요즘은 개인 웹사이트를 운영하며 기분이 내킬 때마다 업데이트를 한다. 또 다양한 프린트디자인 프로젝트를 웹상에서 전개하고 있는데, 마치 온라인에서만 존재할 수 있는 책의 일부분 같아서 'le livre de personne(인격의 책)'라고 부르고 있다.

Stereographe, Adventures on the 2574 loop of the Societe des transports de Laval

geopoetic map, editorial + graphic design/ 2012

cowork + photo Studio Feed

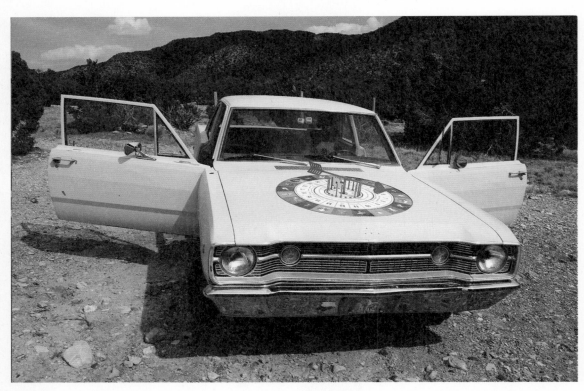

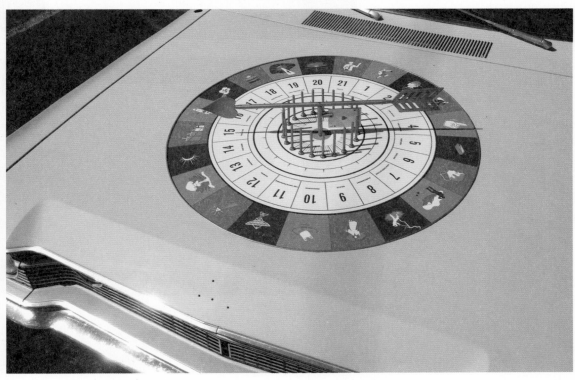

Vegas odyssey, a transfrontier odyssey on the road of chance storytelling/ 2012

vegasodyssey.com

cowork Patrick Beaulieu, Studio Feed, Stephane Poirier

Le Livre de chevet

book(256pp), fiction + poetry/ 2009
latabledesmatieres.com
^{cowork} Annie Descoteaux, Pol Turgeon, Studio Feed

Operator
booklet, libretting + editorial design/ 2012
cowork Mikko Hynninen, Baptiste Alchourroun

Longuay
film/ 2011

문학 작가이자 미디어아티스트인 대니얼 캔티는 완료된 텍스트보다는 콘텍스트와 엮이며 생성되는 글쓰기 자체를 보여 주고 싶어서 여러 플랫폼과 미디어를 연구하고 있다. 고유한 낱말과, 그들이 만나고 얽히면서 만들어 내는 질서를 볼 수 있는 여러 흥미로운 사이트, 소통과 문학을 주제로 한 매거진 등 그의 즐겨찾기에는 언어에 대한 경의가 잔뜩 배어 있다.

newsmap.jp

329

news map

"쿨하며, 다목적인 형태를 가지고 있는 이것은 바로 상자이다.^True Stories, 1986"
흠잡을 데 없는 디자인과 화려한 색감이 잘 어우러진 뉴스맵의 헤드라인들
(하나같이 잘 짜인 상자 모양이다)은 이 사이트를 정보가 넘쳐나는 우리 시대
의 '종이 없는 신문'으로 격상시켰다. 마침내 제 의미를 충분히 증명해 내는
테크놀로지가 나타난 것이다.

WordNet Search

wordnetweb.princeton.edu/perl/webwn

단어들은, 우리조차 잊고 있는 우리 자신에 대한 진실을 알고 있다. 워드넷은
자신의 영감을 찾는 데 중요한 열쇠 역할을 하며 우리들이 서로 맺고 있는
비밀스런 관계에 대해 넌지시 암시를 던진다.

OuLiPo

www.oulipo.net

이곳은 생성의 글쓰기|generative writing를 계속하며 이전의 예술들에 대한 전혀
새로운 규칙을 만들어 가고 있다. 이들의 적절한 파격은 초현실주의의
오락이 주던 것과 같은 즐거움을 선물한다. 자의적으로 만든 질서를 엄격히
지키는 것이 때로는 진정한 반역의 길로 나를 이끄는 듯하다.

331

LEARNING TO LOVE YOU MORE
learningtoloveyoumore.com

끊임없이 서로의 품을 파고드는 예술과 현실 간의 상호작용.
이 웹사이트에서는 일생 동안 겪게 되는 배움만큼이나 종류가
다양한 "당신을 더 사랑하도록 돕는Love You More" 70가지의 과제를
만날 수 있다.

Hand Drawn Map Association
handmaps.org

'손 지도 협회 Hand Drawn Map Association'의 사이트는 지도상에 존재하는 다양한 종種의
공간 species of spaces.을 아카이브하는 역할을 하고 있다. 끝을 모르고 늘어나는 컬렉션을
보다 보면 이런 생각이 든다. 만일 지도에서 본래의 기능을 지운다면, 모든 지도는
그것을 읽는 행위 그 자체나, 그들이 만들어 내는 '망'의 연결성만이 남으리라는.

Paris Review
www.theparisreview.org/interviews

소설, 시, 시나리오 작가 등의 깊이 있는 인터뷰를 60년 이상이나 아카이브해 오고
있는 '파리 리뷰 Paris Review'의 현명함에는 경의를 표하고 싶다. 독서를 하고 싶을 때면
언제나 파리 리뷰를 참조해 좋은 작가를 고른다.

MAEDA STUDIO
maedastudio.com

존 마에다 ^{John Maeda}가 초창기 인터페이스로 벌인 빈틈없는 실험들은 인간—컴퓨터 상호 관계의 잠재적 수사법을 제안했다. 깔끔한 인터페이스에 놓인 장난끼 가득한 선문답은 프로그래밍된 내레이션을 기반으로, 미니멀리즘적인 미학을 보여 준다.

Letters of Note
www.lettersofnote.com

요즘도 간간이 손으로 쓴 편지나 엽서를 보내지만, 그보다는 이메일을 엽서처럼
써서 보낼 때가 많다. 물론 이메일에 우표를 붙일 수 없다는 점은 매우 유감이다.
이 사이트는 '의사불통 electronic miscommunication'의 시대 속에서 서서히 사라져 가는
미적 형태에 바치는 열정적 헌사이다.

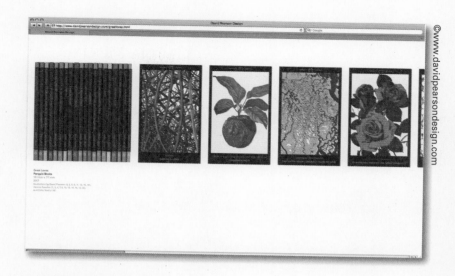

David Pearson Design
www.davidpearsondesign.com

데이비드 피어슨은 컴퓨터 도구를 이용해 네오빅토리안 수준의 우아함을 가진 북커버 패턴을 만들어 냈다. 그의 겸손한 사명문 Mission Statement에는 절로 미소가 지어진다. "만일 당신이 보기에 내가 당신에게 도움될 만하다고 생각되면, 주저 말고 연락해 주시지요."

335

UbuWeb
ubu.com

역사는 피어 우부가 정복하고 싶어했을 것들로 가득 차 있다. 올드 샘의 주름 가득한 눈으로 보자면 현실에서는 별로 그래 보이지 않더라도 시의 Poetic 통치는 계속될 것 같다.

KIM NA MOO

김나무

한국에서 UX디자인과 시각디자인을 전공하고 미국 로드아일랜드
디자인스쿨 Rhode Island School of Design에서 그래픽디자인으로 석사 학위를 받았다.
네덜란드 헤이그의 '러스트 Lust'에서 어시스턴트 디자이너로 잠시 일했으며,
귀국 후에는 디자인스튜디오 '골든트리 Golden Tree'를 운영하고 있다.
현재 국립한경대학교에서 타이포그래피와 그래픽디자인을 가르치고 있다.

영감이 오는 곳
|

정확히 무엇 혹은 어떤 상황에서 영감을
얻는지는 아직도 잘 모르겠다. 예전에는
문화 · 예술 분야의 글, 그림, 전시, 강연
등을 통해서 영감을 얻는다고 생각했는데
시간이 갈수록 구체적인 '원천'을 말하기는
모호해지는 것 같다. 굳이 찾아본다면 내가
조형을 다루는 그래픽디자이너이다 보니
오히려 '말'과 '글'에서 많은 영감을 얻는다.
이를 테면 스승, 학생, 동료, 가족과의
대화나 좋아하는 작가들의 글에서 좋은
영향을 받는 편이다. 특히 작업을 진행하는
동안, 주변 사람들과 주고받는 대화가 영감
또는 아이디어의 원천이 되는 경우가 점점
더 빈번해지고 있다.

부진한 작업을
진척시키기
|

이건 확실히 대답할 수 있다. 어찌 보면 약간의 사치라고 할 수 있지만, 일단 한번 막히면 '뒤로 물러'난다. 이건 네덜란드에서 일하며 체득한 교훈이자 중요한 작업 프로세스이기도 하다. 최대한 그 작업에 대해 생각하지 않는 것, 거리를 두는 것이 나의 노하우이다.

만약 클라이언트 작업이라 시간이 너무 촉박하다면 적어도 한두 시간 정도는 작업을 모두 멈추고 책을 본다든가 산책을 하는데 그런 소일거리가 심적인, 그리고 육적인 좋은 여유가 된다. 그 이후, 다시 작업을 시작하면 보지 못했던 길을 발견하게 되는 경우가 종종 있다.

작업 파트너가 있다면 서로 진행하던 작업을 트레이드하는 것도 좋은 방법이다. 이 역시도 네덜란드에서 몸소 체험한 것이다. 전혀 다른 작업을 손에 쥐고 눈으로 마주하는 순간, 완전히 새로운 해결책이 기적처럼 찾아오곤 한다.

339

즐겨찾는 행위에
대하여
|

즐겨찾는 행위는 안식처를 찾아가는 행위와 비슷하다고 생각한다. 즐겨찾는다는 건 자주 찾는 것일 테고, 자주 찾게 되는 '그곳' 또는 '그 행위' 자체는 안식이라 할 수 있다. 그래서 내 북마크의 목록은 매우 제한적이다. 안식처가 여러 곳인 경우는 그렇게 많지 않으니까 말이다.

테크놀로지의
빛과 그림자
|

대학원 시절 논문의 주제가 '프라이버시와
테크놀로지의 관계'였다. 그 기회로
테크놀로지가 프라이버시에 미치는 영향에
대해서는 많은 공부를 했는데 디자인 작업에
미치는 영향에 대해서는 정작 깊게 생각해
본 일이 없다.
논문에서 연구했던 내용에 빗대어
본다면 테크놀로지는 양날의 검과
같다. 디자이너의 아이디어나 솜씨가
테크놀로지의 발달에 종속된다면 그건
참 답답한 일일 테고, 그와 반대로
테크놀로지를 잘 이해하고 활용하여
창의적으로 생각하고 자유자재로 솜씨를
부릴 수 있다면 그보다 좋을 수는 없을
것이다.

자기만의 방
|

웹사이트를 갖고 있긴 하지만 아직은
활용도가 높지 못하다. 아직 웹이라는
매체에 대한 이해도와 숙련도가 낮기 때문일
것이다. 웹이나 앱 등의 온라인, 그리고
디지털 공간의 잠재력은 잘 알고 있기에
장기적으로 여러 가지 계획을 가지고는
있다. 다만 게으른 탓에 아직은 '준비
중'이라고 말해야 할 것 같다.

Remember
intertitles, serigraphy(double tone printing)/ 2011

16 TRIANGLES
5 SQUARES
17 CIRCLES
&
38 POSTERS

05.22
— 05.29
2012

Hallway, The 6th Fl.
The 3rd Engineering Bldg.
Hankyong National Univ.
Anseong, Gyeonggi

: 8 WEEKS
EXERCISES
IN SHAPES,
TASTES &
STYLE

16 Triangles, 5 Squares, 17 Circles & 38 Posters
poster, serigraphy/ 2012

던힐 리미티드 에디션 2012 F/W 'London Provenance'
poster, serigraphy/ 2012

검은 고양이
poster, serigraphy/ 2012

345

감시의 미학
poster, offset lithography/ 2012

그래픽디자이너이자
타이포그래퍼인 김나무의
무기는 글자임에 분명하다.
그러나 이 무기는 결정적
한 방 혹은 히든카드와는
거리가 먼, 오랜 시간
연마해야 하는 지난한
것이다.
그는 신선한 미디어아트와
심미적인 폰트타입을 담은
곳보다도 먼저 사전과 맞춤법
검사기 사이트를 소개했다.
이 일상적인 북마크들에는
초심 같은 것에서 느껴지곤
하는 선뜻한 '묵직함'이 있다.

www.gutenberg.org

347

Project Gutenberg

21세기의 구텐베르크. 4만 권이 넘는
전자책을 무료로 읽을 수 있다.
책(넓게는 지식)의 민주화를 선도하는
웹사이트라 할 만하다.

Golden Tree
golden-tree.kr

디자인프랙티스 골든트리 웹사이트.
당연하지만 가장 자주 방문하는 웹사이트로 온라인
네임카드라 부를 수 있을 듯하다.

네이버 사전
dic.naver.com

진부할지 모르겠으나 모든 작업은 '사전적 정의'로 시작한다. 가장 명확한 시작점을 제공하기 때문이다.

한국어 맞춤법/ 문법 검사기
speller.cs.pusan.ac.kr

한국어를 사용하는 사람들이 갖추어야 할 최소한의 예의.

My Fonts
www.myfonts.com

타입과 타이포그래피에 관련해서는 수많은 웹사이트가 있지만 실질적으로 작업에
활용도가 가장 높은 웹사이트로는 마이폰트를 꼽고 싶다. 특히 'What The Font'
메뉴를 꼭 활용해 보라고 추천하고 싶다. 간혹 엉뚱한 서체를 알려 주기도 하지만
그 자체로도 좋은 공부가 된다.

design!nl
design.nl

네덜란드에서 일하면서 하루에 한 번은 방문했던
디자이너네덜란드 사이트에는 좋은 아티클이 가득하다.
한국에는 이런 대표 디자인 웹사이트가 없어서 늘
아쉽다.

All About 'Archive'
www.archive.org

'무빙 이미지' 카테고리 내의 자료는 돈 주고 사라고 해도 아깝지 않다. 디자이너라면 꼭 봐야 할
커뮤니케이션스 프라이머 A Communications Primer A의 고해상 버전도 무료로 다운로드할 수 있다.

Ubu Web
ubu.com

우부 웹은 전위예술, 민족 시학, 그리고 주변부 예술의 모든 갈래를 다루는 비상업적 독립
온라인 리소스 플랫폼이다. 존 케이지, 마르셀 뒤샹과 한스 리히터에 관심 있던 시절, 자주
방문했던 곳이다.

353

Media Art Net
www.medienkunstnetz.de/mediaartnet

엄선된 미디어아트 작품과 아티클을 손쉽게 만날 수 있는 곳으로 이 분야에
관심 있는 사람이라면 누구든 한 번은 꼭 방문하게 될, 또는 방문해 보아야
하는 웹사이트이다.

설치미술가인 그레고리 샤퓌자는 동생 시릴 샤퓌자와 함께 활동한다. 샤퓌자 형제는 2001년 스위스에 정착하기 전까지 수년간 해외에서 예술교육을 받았고, 서로의 대조되는 경험을 통해 공간 연구 spatial studies라는 개념에 관심을 갖게 되었다. 그들의 작품은 공간을 변형시키고 내·외부의 경계를 허문다. 보는 이들로 하여금 시각적, 지성적인 습관에서 탈피하고 자신의 육감만을 믿게 만드는 작품(종종 고치나 동굴이 비유되는 장치들)을 주로 하고 있다.

영감이 오는 곳
|

영감은 어느 곳에서든 얻을 수 있다.
내 경우엔 대부분 자연이나 어린 시절의
경험, 과학, 그리고 장인 artisan이라 불리는
이들로부터 영감을 얻는다.

부진한 작업을
진척시키기
|

작업하다 문제가 생기면 밤새 밴을 타고
고속도로를 달리거나 따뜻한 물에 샤워를
하며 머리를 정리하기도 하지만, 억지로
일의 속도를 끌어올리기 위해 무리하지는
않는다. 천천히 하는 편이 좋다.

테크놀로지의
빛과 그림자
|

2001년부터 지금껏 나는 유목민 같은
생활을 해 왔다. 그래서 소셜 네트워크가
친구들과 소식을 전하는 유일한 통로다.
또 나는 위키피디아의 팬이기도 한데,
내 작업실 역시 가상 공간에 있고 모든
작업은 클라우드에 저장해 두고 있다.

한편 큐레이터나 동생 시릴과 온라인으로
작업을 할 때도 있다. 모든 프로젝트는
3D어플리케이션상에서 스케치한다.
아이디어를 서로에게 설명하고 프로젝트를
진행할 자금을 모금하는 과정 역시 온라인
환경에서 이뤄진다. 때문에, 스마트폰과
노트북은 내 두뇌의 일부라고도 할 수 있다.
과장이 아니다.

즐겨찾는 행위에 대부분 사람들이 온라인에서 리서치를
대하여 하는 요즘 같은 때에는 없어선 안 될
| 기능이겠지만, 사실 내 머릿속에는 온갖
 웹사이트들이 뒤섞여 정리가 되지 않고
 있다.

자기만의 방 우리가 2001년에 만든 첫 웹사이트는
| TimBL의 힘을 빌어 순전히 HTML만으로
 만들 수 있었다. www.mentary.com으로
 'commentary(평가)'라는 단어에서 따온
 주소였고 현재는 www.chapuisat.com을
 운영 중이다.

Cage d´escalier
living rooms, château de Chamarande/ 2010

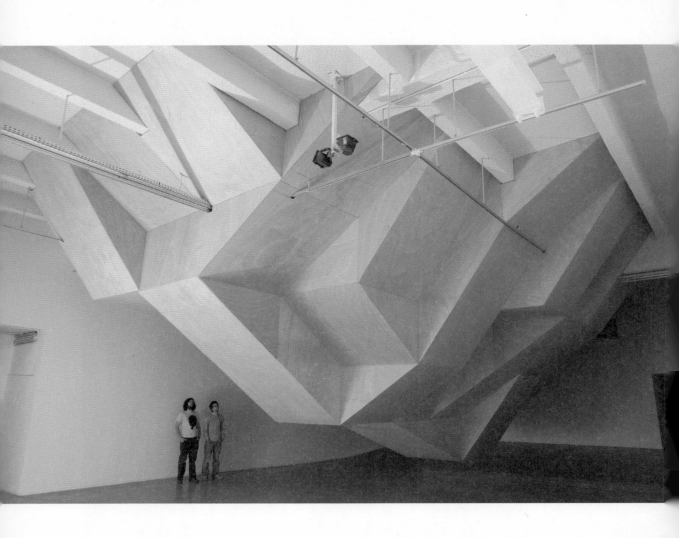

Métamorphose d´impact
Le LiFE, saint-Nazaire/ 2007

Destruction créatrice
wartesaal, Perla-Mode, zürich/ 2008

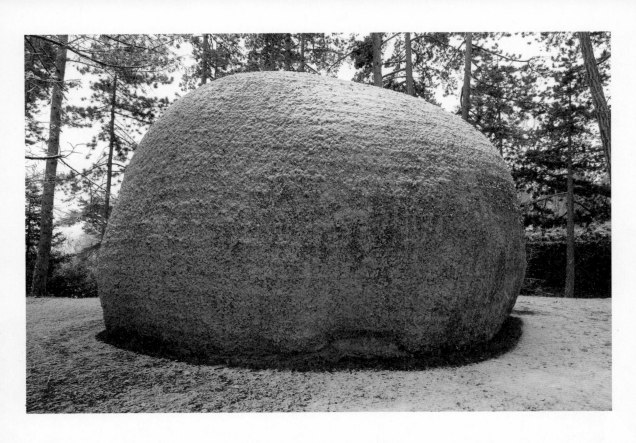

Erratique
Le parc du MEN, Neuchâtel/ 2009

Avant-post
CAN, Neuchâtel/ 2011

설치미술가인 그레고리 샤퓌자는 주변의 지형을 탈바꿈시키고 내외부의 경계를 허무는 것을 목표로 여러 설치 작업을 하고 있다. 오프라인에서 이곳저곳을 옮겨 다니며 생활해 온 그에게는 온라인이 오히려 단단히 고정된 베이스캠프로, 그의 북마크에는 정보성 홈페이지는 물론 공유나 소통으로밖에 설명할 수 없는 인터랙티브한 사이트들이 빼빽하다.

culture and entertainment

www. wikipedia. org

365

wikipedia

온라인에서 가장 좋아하는 공간이다.
그저 여기서 서핑만 하고 있어도 즐겁다.

Géodiversité
www.geodiversite.net

이 웹사이트는 지질학상의 발견이나 연구 결과를 전 세계인들과 공유하는
소규모 커뮤니티다.

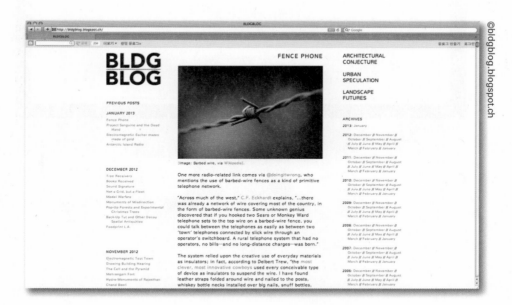

BLDGBLOG
bldgblog.blogspot.ch

건축 및 기타 주제에 관한 흥미로운 글이 올라온다.

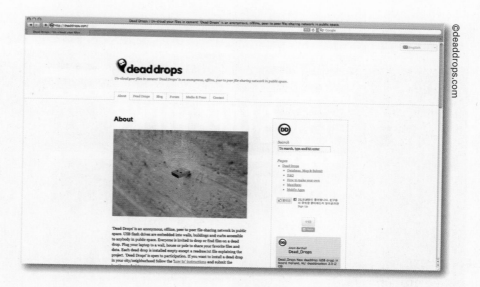

Dead Drops
deaddrops.com

월드와이드웹을 벗어나 파일을 공유할 수 있다니!

Tchorski
tchorski.morkitu.org

유기된 산업 현장이나 광산을 탐험하는 사람들이 만든 놀라운 웹사이트다.

Staff Picks
vimeo.com/channels/staffpicks

368

창의성이 번뜩이는 사람들의 짧은 영상을 볼 수 있다.

L'architecture en pierre seche
www.pierreseche.com

모르타르 없이 돌로만 쌓아서 지은 건축물에 대한 정보를
공유하고 대화를 나누기 좋은 웹사이트다.

The Photographic Periodic Table of the Elements
periodictable.com

원소 주기율표를 외우기 좋다. 아주 잘 만든 아이패드 버전의 앱도 받을 수 있다.

Kang Goo Ryong

강구룡

국민대학교 시각디자인학과를 졸업했다. 바르샤바의 국제포스터비엔날레
헨리크 토마제프스키 골든 데뷔를 시작으로 샤몽 국제포스터
그래픽아트페스티벌, 아웃풋^{OUTPUT} 등 여러 국제적인 전시에 참여했고, ADC
87 아트디렉터스 클럽의 그래픽디자인 부문, TDC 54 타입디렉터스클럽의
인쇄 부문에서 수상했다. 2007년부터 그래픽디자인 그룹 A4로 활동 중이며
글자와 글쓰기에 관심을 가지고 있다.

영감이 오는 곳
|

책상을 치우고 빈 A4용지에 글자를
끄적이면서 아이디어나 생각을 구체화
시킨다. 모니터보다 종이에 직접 그림을
그리거나 글을 쓰면서 생각이 명확해진다.
컴퓨터에 글을 쓰면 아이디어를 내는
방식에는 한 단계씩 진전된다는 이점은
있지만 생각을 점프시키거나 전혀 다른
생각을 내는 것이 필요할 때에는 그저 텅
빈 책상에 흰색 A4용지를 올려 두는 것이
가장 효과적이다. 특히 A4용지는 값비싼
몰스킨이나 일반 노트에 비해 한결 가벼운
마음으로 때로는 무책임하게 아이디어를
내거나 지울 수 있다.
내 디자인 작업의 가장 중요한 개념은
대부분 80g밖에 안되는 이 종이 한
장에서 이루어진다. 나중에 기회가 된다면
아이디어를 낼 때 나에게 가장 적합한
무게와 색상의 A4용지가 무엇인지
구체적으로 실험해 보고 싶다.

부진한 작업을
진척시키기
|

작업을 하다가 막히는 경우는 크게 두 가지이다. 첫째가 생각이 막히는 것이고, 이때는 아까 얘기한 것처럼 A4용지를 꺼내 단어나 짧은 문장을 끄적이거나 엉뚱한 형태를 그리면서 생각을 풀어 본다.

둘째는 그냥 하기 싫을 때인데, 자전거를 끌고 나가 30~40분 가량 아무 생각 없이 자전거를 탄다. 하기 싫거나 생각이 안 떠오를 때는 딴짓에 몰두하는 것이 정신 건강에 좋다.

테크놀로지의
빛과 그림자
|

아날로그 감성을 좋아하지만 테크놀로지가 가지는 편리함과 반복적인 행위의 매력을 무시하기는 어렵다.

타이포그래피를 예로 들면 손글씨보다 컴퓨터 폰트 쪽이 흥미롭다. 폰트에는 계속 사용해도 똑같은 형태가 출력되어 나오는 복제의 미학이 있다. 반복되는 형태에서 오는 아름다움을 활용하다 보니 자연히 규칙과 기준을 세워 작업하는 성향이 강해졌다.

그러나 몇 년 전부터는 규칙적인 방식에 한계를 느껴 손과 기술이 만나는 최적화된 균형을 찾으려 노력하고 있다.

직감과 감성이 규칙과 어울려 보다 효과적으로 사용될 때 뿌듯함을 느낀다. 혼자만 보고 즐기는 것이 아닌 이상 테크놀로지가 만들어 내는 편리함에 따뜻함을 입히는 것은 디자이너 각자의 몫인 것 같다.

즐겨찾는 행위에
대하여
|

즐겨찾기는 즐기면서 찾는 것이다.
즐겨 볼 미래의 것을 찾아 나서는 것이
아니라 찾는다는 행위의 과정 자체에
이미 흥미의 요소가 있다. 재미있는
URL을 찾으면 숨겨진 보물을 찾기나 한 듯
기쁘지만 이 단계를 벗어나면 분류하는 법에
대한 관심이 생긴다.
즉 수집하는 행위에서 분류하는 행위로
정보를 처리하는 능력이 커지게 되는 것인데
이때 즐겨찾는 대상은 어느 정도의 급수대로
나뉘어 사용자에게 가장 적합한 지식으로
탈바꿈된다. 이렇게 자신만의 즐기는
하나의 기준이 만들어진다. 그러므로
즐겨찾기는 효과적으로 일을 하려는
디자이너나 사람이 자기만의 정보를 조직해
나가는 취미이자 학습 방법이라고 볼 수
있을 것 같다.

자기만의 방
|

5년 전부터 사용한 홈페이지가 있다. 서서히
바꾸고 업데이트하면서 꾸준히 작업을
기록하고 있다.

Alone in Kyoto
poster, digital printing, 210×297mm/ 2012

Bezier Curve
poster, digital printing, 210×297mm/ 2012

LOUIS GARNEAU RSR4
poster, digital printing, 210×297mm/ 2012

불특정다수
poster, digital printing, 210×297mm/ 2012

그래픽디자이너 강구룡이
가장 선호하는 아이디어보드는
텅 빈 책상에 말끔하니 놓여
있는 A4용지 한 장이다. 소설
읽기와 글쓰기를 즐기는 그가
고른 웹사이트들은, 어딘가
아날로그적인 감각을 지니고
있는 것 같다.
이러한 인상은 직접 타이포를
만져 나갈 수 있는 인터랙티브한
사이트부터 디자인 작업의
정체성이 고스란히 드러나는
여러 가지의 플랫폼, 엉뚱하고
사적인 상상력이 기록된
페이지에 이르기까지 적절히
보존된다.

Contents
Design
Creativity
Interface

● ● ● ●
● ● ● ●
● ● ● ●
● ● ● ●

design.
calarts.edu/
anything

©design.calarts.edu/anything

381

Calarts Graphic Design
End of year show 2007

칼아츠의 2007년 졸업 전시 사이트.
전시 포스터와 웹사이트, 도록 그리고 참여
학생의 명함에 이르기까지 유기적으로
디자인된 전시 그래픽이 인상적이다.
저예산으로 졸업 전시를 해결하려는
디자인과 학생들에게 추천하는 사이트이다.

Swiss Type Design

www.swisstypedesign.ch

스위스 출신의 타입 디자이너의 작업을 모아 놓은 웹사이트. 아드리안 프루티거
Adrian Frutiger의 유니버스부터 헬베티카, 그리고 신예 스위스 디자이너들의 뛰어난
타입디자인을 한자리에서 볼 수 있다. 작업에 대한 정보와 함께 디자이너의
바이오그래피가 체계적으로 정리되어 있다.

Cargo

cargocollective.com/inblackandgold

예일 대학의 아트 갤러리를 위한 시즌별 달력 작업을 볼 수 있는 웹사이트. 세계
각지의 그래픽디자이너들이 검은색과 금색의 두 가지 색상만을 이용하여 캘린더를
작업하여 기증하였다. 제한된 색상에서 작가의 개성은 더욱 두드러진다.

383

Type Is Art
www.typeisart.com

로만 알파벳을 이용하여 그림을 그려 나가는 인터랙티브 웹사이트. 어센더와 세리프 등 타이포그래피의 기초를 배우면서 자신만의 문자 이미지를 만들어 나갈 수 있다. 갤러리 메뉴가 있어 다른 사용자가 만든 작품도 직접 관람할 수 있다.

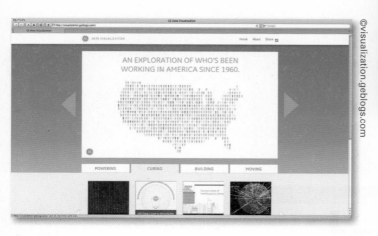

GE 인포그래픽 블로그
visualization.geblogs.com

미국 전자 회사 제너럴일렉트릭의 인포그래픽 블로그. 전 세계 에너지의 사용
현황, 특정 단어 사용의 시대적 변화 등 글로벌 환경에서의 다양한 정보와 데
이터의 추이를 뛰어난 인포그래픽으로 시각화해 놓았다. 파워링 Powering, 큐어링
Curing, 빌딩 Building, 무빙 Moving의 4가지 분야로 인포그래픽이 분류되어 있다.

Penguin News
www.penguinnews.net

소설가 김중혁의 홈페이지. 딴짓하기 좋아하는 작가의 성향이 그대로 묻어나
있다. 그림에서부터 사진, 글 등 다방면에서 재능을 보이는 작가의 관심사와
취미, 그리고 엉뚱한 생각들이 기록되어 있다. 글을 쓰거나 생각이 떠오르지
않을 때 가끔 들러 보면 도움이 된다.

385

Heavenly Designer
sites.google.com/site/heavenlydesigner

미디어아티스트 신기헌의 홈페이지로, 구글 캘린더와 구글 엔진을 이용한 데이터 정리 방식을 엿볼 수 있다. 작품을 보여 주고 끝나는 포트폴리오 페이지가 아닌, 전시 정보와 관심사를 실시간으로 아카이빙하는 매우 실용적인 플랫폼이다.

ref. "이미지를 의도적으로 배제한 웹사이트로, Wiki 포맷을 통해 실시간으로 쉽고 빠르게 편집할 수 있도록 구축했다 (사실 위키피디아와 같은 공동 편집도 가능하지만 현재는 개인 용도로만 사용 중이다). 전반적으로는 구글 서비스를 기반으로 하는 매시업을 통해 외부의 데이터를 연동하고 있다. 이런 형식의 운영을 위해 디자인적인 부분을 과감하게 포기했다. 손이 가고 신경 써야 할 부분이 많아질수록 그만큼 지속 가능한 관리가 쉽지 않을 것이라 판단했기 때문이다 (덕분에 현재는 거의 매일마다 웹사이트의 내용이 업데이트되고 있다). 사실 무한대로 내부 구조를 디자인할 수 있지만 가능한 한 3단계의 층위Depth를 가지고 정보를 구성하고 있다. 사용하면서 필요에 따라, 혹은 충분히 하나의 메뉴로 배치될 만큼의 콘텐츠가 쌓이면 독립적인 메뉴로 퍼블리싱하기도 한다. 때문에 웹사이트 내부에는 외부에 현재 보여지고 있지 않은 메뉴들도 다수 존재한다. 웹사이트 내부의 한정된 데이터베이스에서 서칭을 하는 것이 가능하기에 필요한 데이터에 접근하기까지의 시간은 단축된다. 이런 방식으로 웹사이트 자체가 자료의 저장 공간이면서 SNS와 유사한 메신저 역할을 겸한다." 신기헌

괜스레 저렇게
gwenshiri.egloos.com

실제 만나 보지는 못했지만 일기 형식으로 올리는 글과 사진(모든 포스트의
제목은 '나는 ～하다'로 통일되어 있다)은 뉴욕과 한국을 오가며 활동하는 필자의
다양한 문화 차이와 생각을 보여 준다. 얼마 전까지 군대를 가서 활동이 뜸했던
그가 전역을 한 뒤로, 다시 자주 들어가 보고 있다. 한국 사진을 외국 사진으로
만들어 버리는 뛰어난 사진가이기도 하다.

Image PRESSian
www.imagepressian.com

프레시안 신문의 사진만을 모아 볼 수 있는 웹사이트. 뉴욕타임즈의 멋진 신문을
보고 싶지만 영어가 잘 안 되는 분들에게 추천한다. 국내 뉴스뿐만 아니라 외국에서
일어나는 최근 이슈가 담긴 강렬한 사진을 볼 수 있으며, 특정 주제를 보다 깊이
있게 담아낸 이미지를 감상할 수 있다.

열화당
youlhwadang.co.kr

예술과 시각문화에 관한 열화당의 책이 소개되어
있다. 책에 관한 내용 외의 장식을 배제한 웹사이트는
콘텐츠를 집중하여 볼 수 있게 한다. 자료실 메뉴에서
출판사의 도서 목록과 매거진을 다운로드하는 것이
가능하다.

신 덕 호

단국대학교 시각디자인을 졸업하고 프리랜스 디자이너로 활동하고 있다.
타이포그래피를 기반으로 다양한 분야의 사람들과 협업을 즐겨 한다.
현재 혜화동에 조촐한 작업실을 열고 친구들과 함께 운영하고 있다.

영감이 오는 곳
|

영감 혹은 아이디어의 대부분은 과제
자체에서 나온다. 새로운 프로젝트를
진행하게 되면, 프로젝트의 개념과 맥락을
따져 본 후 이를 중요한 단어 몇 개로
정리해 보곤 하는데 이 과정 자체에서
아이디어가 나오는 경우가 많다.
이 밖에도 미술과 음악, 영화, 자전거 등
좋아하는 것들에서 영향을 많이 받는다.
그러나 관심사가 작업에 직접적인(맥락을
좌우할 만한) 영향을 끼치지는 않는다.

부진한 작업을
진척시키기
|

처음부터 다시 시작한다.

테크놀로지의
빛과 그림자
|

타이포그래피 및 편집디자인 작업을
주로 하기 때문에 새로운 매체에 많이
약한 편이다. 그러나 기본적으로는
테크놀로지보다 중요한 것들이 더 있다고
믿고 있다. 엔지니어나 프로그래머 등
다양한 사람과의 협업 관계를 중요시하는
편이다.
이것과는 별개로 전통적인 매체와 새로운
매체 사이의 과도기적 형태나 새로운
테크놀로지의 제약(혹은 덕분)으로 파생된
형태 등에도 관심이 많다.

즐겨찾는 행위에
대하여
|

'얼마나 관심이 있느냐'에 관한 것
같다. 주로 음악이나 자전거에 관련한
웹사이트들을 즐겨찾는데, 관심 있는
음반이 언제 나오는지, 어떤 활동을 하는지
등을 보려면 자주 확인하는 수밖에 없다.
그와 반대로 관심이 없는 곳이라면, 혹시나
하고 즐겨찾기로 등록해 놓아도 그곳을
다시 들어가는 경우는 거의 없다. 사실
즐겨찾기해 놓은 웹사이트 중 90%가 이런
식이여서 조만간 정리할 예정이다.

자기만의 방
|

현재 개인 웹사이트를 갖고 있는데, 이것
이외의 공간을 만들 계획은 아직 없다.

행복한 학교
poster, offset lithography, 420×594mm/ 2012

망망대해: 대안적 협력체제 항해하기
poster offset lithography, 420×594mm/ 2012
book offset lithography, 210×297mm/ 2012

grand green conference
poster, offset lithography, 420×594mm/ 2012
illustration 이광무

단국대학교 딩
Dankook Univ.
Ding

딩 신문 창간호
첫번째 이슈:
정규수업 이외의 시간

Ding Newspaper
1st Issue:
Time besides
Regular Classes

2010. 9
http://ding.kr

396

Ding Newspaper Teaser/ 2010
cowork 권계현, 민

정림건축문화재단
poster offset lithography, 594×712mm/ 2012
book offset lithography, 181×210mm/ 2012

R 2 W ×

R U F X X X

3 R D

P R I V A T E

S E S S I O N

T H E A T E R

B A R

theater session
online showcase 01.
inter-view projects 01.
2400 yard projects +
deadman walking

bar session
champagne, Fereixenet Cordon Negro
wine, Des Gras Cabernet Sauvignon
beer, Grolsch +
Panini, Nacho with Salsa

address
Itaewon-dong 5-27

contact
ARAM LEE: 010 4012 2159

Rare-to-Wear starts talking about what to make,
how to make under another fashion process

theater session
online showcase 01.
inter-view projects 01.
2400 yard projects +
deadman walking

bar session
champagne, Fereixenet Cordon Negro
wine, Des Gras Cabernet Sauvignon
beer, Grolsch +
Panini, Nacho with Salsa

ess
n-dong 5-27

contact
ARAM LEE: 010 4012 2159

그래픽디자이너 신덕호의 작업에는 대칭과 파격, 그럼에도 지켜지는 조형적인 균형이 있다. 타이포그래피와 편집디자인을 주로 작업하기 때문에 그 밖의 매체에 대한 열망이 강한 그는 현대미술과 패션 등 다양한 장르의 책을 유통하는 소규모 서점, 예술 영화를 취급하는 오래된 극장이 운영하는 사이트를 골라 주었다. 유별한 예술가들과 레코드 레이블의 사이트 역시 '새로운 매체'임에는 의심의 여지가 없다.

But Does It Float

카고 플랫폼을 사용한 현대미술·디자인 아카이브 사이트. 최근 미술과 디자인 분야의 작업을 아카이브하는 사이트 혹은 블로그가 굉장히 많아졌는데, 이 사이트는 타 사이트에 비해 작업의 선정 기준이 명확해 보인다. 선별해 둔 타이포그래피 작업들도 굉장히 멋지다.

Dosnoventa
www.dosnoventabikes.com

스페인과 뉴욕에 지점을 두고 있는 프레임 제작 크루 도스노벤타의
사이트. 프레임도 프레임이지만 더 굉장한 것은 영상이다. 영상을
보고 있노라면 도스노벤타의 문화적 분위기를 느낄 수 있다.
온라인숍에서는 귀여운 호랑이 저지도 구매할 수 있다.

Roma Publications
www.romapublications.org

네덜란드 암스테르담에 있는 출판사. 예술 · 디자인 관련 책들을 출간하고 있는데(현재 188번째 책까지 출판했다) 목록만으로도 굉장히 멋진 사이트. 물론 로마에서 나오는 책들 역시 굉장하다.

Bas Jan Ader
www.basjanader.com

1975년 초소형 보트로 대서양 횡단에 도전했다가 실종된 예술가 바스 얀 아더의 웹사이트. 평생 '모든 것은 추락한다'는 명제를 몸으로 실천한 작가인데, 사이트에서 'FALL' 연작을 대부분 볼 수 있다. 이와 함께 유튜브에서 'FALL'이라고 검색하면 바스 얀 아더의 작업을 오마주한 영상들이 많은데, 이것도 함께 보면 재밌다.

서울아트시네마
www.cinematheque.seoul.kr

낙원상가 4층에 위치한 서울아트시네마의 웹사이트. 현재의 상영작 목록과 예정 행사
등의 정보를 알 수 있다. 영화제 기간 동안 시네마테크를 실제로 방문해 보면, 재밌는
풍경들(바로 옆이 실버 상영관이라 가본 극장 중에 어르신들이 가장 많았다)을 볼 수 있다.

한국문헌번호센터
www.nl.go.kr/isbn

한국문헌번호센터의 웹사이트. 출판사 등록 및 ISBN, ISSN 신청, 등재부 열람 등 출판과
관련된 업무들을 할 수 있다.

©www.kitsune.fr

Kitsuné
www.kitsune.fr

프랑스 레이블 키츠네의 사이트. 저널과 숍으로
이루어져 있는데, 저널에는 레이블에 소속된 밴드
들의 영상, 인터뷰, 기사와 키츠네에서 주기적으로
나오는 컴필레이션 앨범들에 관한 소개가 있다.
숍에서는 자체 브랜드의 의류 등을 판매한다.

더북소사이어티
thebooksociety.org

합정에 위치한 서점 더북소사이어티의 웹사이트.
현대미술 · 디자인 · 영화 · 패션 등 다양한 분야의 책들을 구매할 수
있다. 올해 초 여행에서 책을 꽤 많이 구매하고 돌아왔는데, 그중
대부분을 이곳에서 판매하는 걸 알고는 굉장히 후회했다.

단국대학교 시각디자인과 소모임 **AT**
www.at-typography.kr

단국대학교 시각디자인과 내 소모임 AT의 웹사이트. 현재 18명의
학생들이 소모임 활동을 하고 있다. 타이포그래피를 기반으로
아이덴티티, 인쇄, 웹, 뉴미디어 등 다양한 매체의 작업을 한다.

John Morgan studio
morganstudio.co.uk

영국의 디자이너 존 모건의 스튜디오. 업데이트되지 않았을 것이 뻔한데도 자꾸 방문하게 된다.

JOHN F. MALTA

johnfmalta.com

johnfmalta.tumblr.com

instagram.com/johnfmalta

존 F. 말타는 일러스트레이터이자 만화가이다. 뉴욕타임스와 바이스 Vice 매거진, AARP 등 많은 클라이언트와 작업했으며 대만, 밴쿠버, 뉴욕, LA, 포틀랜드 등에서 개인 전시회를 가졌다. 코믹스 작품은 스페이스페이스북스 Space Face Books를 통해 출간하고 있다.

영감이 오는 곳

내게 있어 가장 큰 영감의 원천은 개인적 경험이나 어린 시절의 기억들이다. 물론 텔레비전이나 영화, 책, 비디오 게임, 음악 등으로부터도 작업의 아이디어를 얻곤 하지만 말이다.

스케이트보드를 타고 놀거나 펑크 밴드에서 활동하던 십대 시절의 기억, 나무판으로 덮여 있는 지하실에서 동생과 레고 LEGO 성을 쌓거나 슈퍼닌텐도를 가지고 놀던 어린 시절의 추억, 또 애완동물이었던 이구아나 트위기(녀석의 길이는 6피트 정도 되었었다)와 영화를 보거나 만화가인 여자친구 니콜 센터 Nichole Senter와 뉴욕을 달리던 기억 들은 나의 작업에 지속적으로 영향을 미친다.

부진한 작업을
진척시키기
|

비디오게임(Wii, Xbox 360, N64, 슈퍼
닌텐도 같은 것들로)을 하거나 책을 읽을
때도 있고 스케이트보드나 자전거를 타며
바람을 쐬기도 한다.

언젠가 사우스파크에서 활동하는
크리에이터들의 일상을 담은 다큐멘터리를
한 편 본 적이 있다. 거기서 트레이 파커 ^{Trey}
^{Parker}는 자신이 조립한 복잡한 레고 조각을
자랑스레 카메라 앞에 내보였다. 그걸
보고는 나도 프로젝트 진행이 막혀 숨을
좀 돌리고 싶을 때 레고를 차분히 조립해
봐야겠다고 생각하고 있다.

테크놀로지의
빛과 그림자
|

뭐라고 딱 짚어서 말하기 어렵다. 일단
인터넷을 통해 다른 일러스트레이터나
아티스트들을 좀 더 편리하게 만나 볼 수
있게 된 것? 이런 건 정말 멋진 변화이다.
인터넷이 없었다면 지금같이 활발한 교류나
협업은 불가능했을 것이다.

내 친구들 중 많은 이들은 내가 사는 도시
바깥에 살고 있다. 그들과 연락하기 위해
난 매일 지메일과 페이스북, 텀블러에
접속한다.

내가 자주 연락하는 친구들로는
클리브랜드에서 신발 디자인을 하며
그림도 그리는 내 동생 주스 몬스터 ^{Guice}
^{Monster}와 텍사스에 기반을 두고 활동하는
일러스트레이터 랜드 렌프로 ^{Rand Renfrow},
시애틀의 디자인 듀오 CMRTYZ,
그리고 일러스트레이터 겸 작가 마이크 마린
^{Mike Marine} 등이 있다.

**즐겨찾는 행위에
대하여**
|

쉽게 접근하기 어려운 웹사이트에는
북마크를 남기는 편이다. 나는 프로젝트
진행을 위해 웹 환경의 많은 것을
연구하고 공부한다. 북마크 역시 대부분
작업과 관련한 것들이다. 물론 일상적인
즐겨찾기도 있다. 여자친구와 함께 만들어
보고 싶은 요리의 레시피가 가득한 페이지
같은 곳 말이다.

자기만의 방
|

개인 홈페이지와 블로그를 하나씩 가지고
있고, SNS로는 트위터와 인스타그램의
계정이 있다.

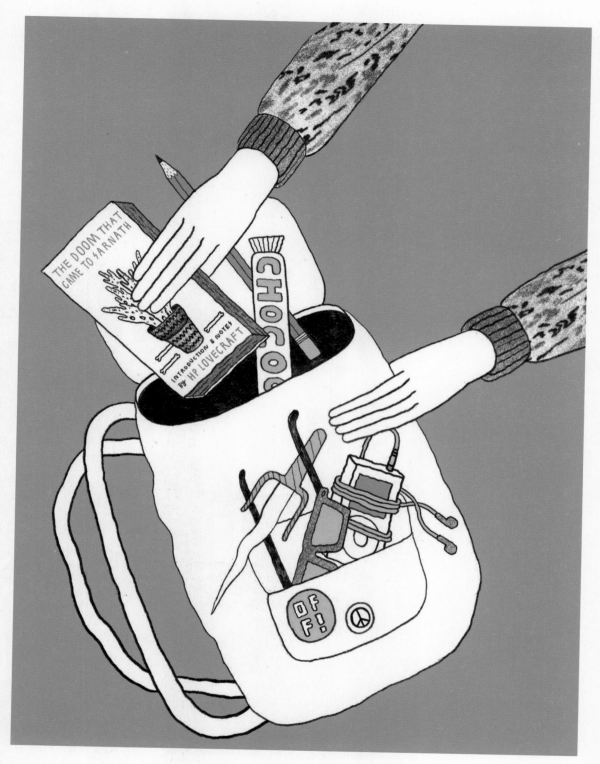

Daily Provisions

hand drawn, graphite + digital coloring, photoshop/ 2012

Weighing Options
hand drawn, graphite + digital coloring, photoshop/ 2012

Hangin' Out
hand drawn, graphite + digital coloring, photoshop/ 2012

NIGHTCRAWLERS

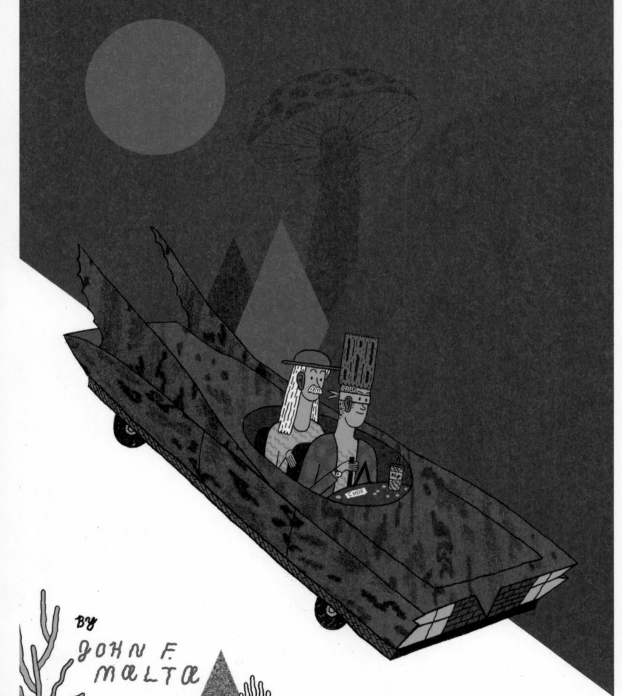

The Nightcrawlers
hand drawn, graphite + digital coloring, photoshop/ 2012

Account Management
hand drawn, graphite + digital coloring, photoshop/ 2012

일러스트레이터이자 만화가인 존 F. 말타에게 인터넷은 차가운 테크놀로지가 아니라, 정감 어린 유년기의 아카이브 플랫폼이다.
어렸을 적 어머니가 읽어 준 그림책, 찰리 브라운을 본뜬 포켓 토이, 복고적인 뉘앙스의 뮤직비디오 들은, 이제는 다 큰 청년인 그와 여전히 유관하며, 지속적으로 영감의 원천으로 작용한다.

420

421

THE WORLD OF R. L. STINE

R. L. 스타인의 'About + Contact' 페이지이다. 줄곧 그에게 편지를 써야겠다고 생각하고 있다. 그는 나에게 "소름 Goosebumps" 이라는 책을 추천해 줬고 난 초등학교 시절을 그 시리즈에 푹 빠져 보냈다. 매일 밤 어머니와 함께 읽었던 그 책의 내용들은 나에게 지금까지 영감을 주고 있다. "소름" 시리즈 중 내가 특히 좋아했던 책으로는 "몬스터 블러드 Monster Blood", "모든 소름 끼치는 것들의 방문 Calling All Creeps", "호러랜드에서의 하루 One Day at HorrorLand", "젤리잼 캠프의 공포 The Horror at Camp Jellyjam", "쇼크스 트리트의 충격 A Shocker on Shock Street", "마스크를 쓴 사냥꾼 The Haunted Mask" 등이 있다. 특히 "모든 소름 끼치는 것들의 방문" 커버 는 지금도 내가 본 최고의 이미지로 꼽곤 한다.

Phong's Tarantulas!
www.bighairyspiders.com/pic_geniculata.shtml

'퐁의 타란튤라'라는 이름을 가진 이 사이트는 거미들의 박물관이라 할 만하다. 퐁이란
남자가 온갖 거미들을 아카이브해 놓은 이곳은 헤르만 디 엘더 Herman the Elder라는 다리
여덟의 타란튤라가 등장하는 만화를 만들 당시, 캐릭터 연구를 위해 인터넷을 돌아다니다
발견했다. 그는 말 그대로 거미에 미친 사람이다. 여기엔 수많은 거미의 온몸 구석구석을
찍은 사진들이 전문적인 정보와 함께 올라와 있다. 신선한 자극을 얻고 싶을 때면 꽤
자주 방문하는 사이트 중 하나이다.

Not Too Amused
www.youtube.com/watch?v=ucTggA3xC0E

밴드 세바도 Sebadoh의 '낫 투 어뮤즈드' 뮤직비디오를 볼 수 있는 웹페이지이다. 개인적으로
가장 좋아하는 애니메이터인 플레이셔 형제 The Fleischer Brothers가 그린 복고적인 느낌의 뽀빠이
카툰은 눈과 귀, 모두를 즐겁게 한다.

423

Charlie Brown Pocket Toy
www.etsy.com/listing/92531915/vintage-charlie-brown-pocket-doll-from

1960년대 찰리 브라운 포켓 토이들을 볼 수 있는 페이지이다. 얼마 전 60년대에 만들어진 찰리 브라운 장난감을 우연히 얻게 된 이후로 수집광 기질이 있는 나는 쓸 만한 찰리 브라운 에디션들을 찾는 데 몰두하고 있다. 처음 구한 이 60년대 판 찰리 브라운은 손바느질된 티셔츠에 챙이 달린 갈색 모자를 쓰고 있는 버전인데, 볼 때마다 그 정교함에 감탄하곤 한다. 나에겐 이 장난감이 메트로폴리탄 미술관에 전시된 그 어떤 작품보다도 많은 영감을 안겨다 준다.

Splitsider
splitsider.com/2012/02/you-dont-know-doug

스플릿사이더의 '당신은 더그를 알지 못한다' 페이지를 소개하고 싶다. 1990년대 니켈로디온 Nickelodeon에서 방영된 카툰 중 짐 진킨스Jim Jinkins가 제작한 '더그'라는 제목의 작품이 있다. 스플릿사이더는 이 카툰에 등장하는 캐릭터의 기원이 어떻게 되고 진킨스가 그와 관련한 영감을 어디에서 얻었는지를 세세하게 소개하는 공간이다. 난 요즘도 '더그'를 종종 시청한다. '더그' 외에도 90년대의 니켈로디온 작품 중에는 정말 멋진 것들이 많다. 이들은 늘 나의 무의식적인 공간 한 켠을 차지하는 영원한 보물들이다.

Comics Alliance
www.comicsalliance.com/2012/04/26/captain-america-jack-kirby-teasers

잭 커비의 '넥스트 이슈' 티저 페이지이다. 잭 커비는 설명이 필요 없는 최고의 만화가이다. 그리고 코믹스얼라이언스는 그의 다음 호 타이포그래피를 미리 볼 수 있는 멋진 공간이다.

425

GET BENT!
getbent.fm

언더그라운드 개러지와 펑크를 다루는 겟 벤트는 내가 가장 좋아하는 음악 웹사이트의 하나이다.

DE(B)LO(G)CATED
delocatedblog.tumblr.com

존 글레이저의 블로그는 그 자신만큼이나 유쾌하다. 코미디와 코미디언은 나에게 영감을 주는 또 하나의
세계이다. 내가 좋아하는 이들로는 봅 오덴커크 Bob Odenkirk 나 팀 헤이데커 Tim Heidecker, 앤디 데일리 Andy Daly,
제임스 아도미안 James Adomian, 패튼 오스왈트 Patton Oswalt, H. 존 벤자민 H. Jon Benjamin, 데이빗 크로스 David Cross,
폴 F. 톰킨스 Paul F. Tompkins, 유진 머맨 Eugene Mirman 등이 있다.

Pokémon Cards
pkmncards.com/set/jungle

어릴 적 동생과 난 온갖 방식으로 포켓몬을 즐겼다. 게임보이 Gamboy 로는 포켓몬 레드와 옐로를
플레이했고 N64로는 '포켓몬 스냅! Pokemon Snap!'과 '포켓몬 스타디움'을 즐겼다. 포켓몬 카드도 꽤
많이 모았고 액션 피규어도 몇 개 가지고 있다. 이 웹사이트는 모든 포켓몬 카드와 세트를
깔끔하게 정리해 두고 있는, 그야말로 보물 창고 같은 공간이다. 내가 제일 좋아하는 포켓몬은
라플레시아나 마임맨, 잠만보 같은 정글 섹션의 캐릭터들이다.

427

Mego Museum
megomuseum.com/megolibrary/adarchive

미고 ^{Mego Corp}의 상업 광고와 인쇄물을 아카이브한 페이지이다. 나는 백만장자가 된다면 가장 먼저 미고의 오리지널 패키지를 사 모으고 싶다. 그 가운데서도 특히 더 리들러^{The Riddler}나 더 씽^{The Thing}, 조커, 헐크는 절대 포기할 수 없다.

LEONARDO CALVILLO MÉNDEZ

레오나르도 칼비요 멘데스는 멕시코 출신의 그래픽디자이너이다. 2009년 유럽디자인학교 [IED]를 졸업했다. 현재는 스페인 마드리드에 거주하면서 그래픽디자인, 일러스트레이션, 애니메이션 등의 다양한 시각예술을 다루는 디자인스튜디오 말리아츠 [Mali Arts]에서 크리에이티브디렉터로 활동하고 있다.

영감이 오는 곳
|

대부분의 영감을 자연, 혹은 일상적인 사건을 재해석하는 데서 얻는다. 한편, 색다른 아이디어를 얻고자 책이나 다양한 전시, 인터넷과 같은 다른 매체에 의지할 때도 있다.

부진한 작업을 진척시키기
|

업무 스케줄이란 것을 짜두고 있다. 이것이 부여하는 나름의 질서와 규칙은 내가 맡은 여러 프로젝트의 생산성을 극대화시켜 준다.

테크놀로지의 빛과 그림자
|

지속적으로 이용하고 있는 인터넷이란 매체는 내 작업들과, 내가 하는 일들을 끊임없이 재규정한다. 정신없이 뛰어들어 보게 되는 블로그와 영상, 다큐멘터리, 뉴스나 무작위적인 자료들이 이루어 내는 생산적인 네트워크는 가히 끝없는 영감의

원천이라 할 만하다.

또한 이 리서치툴을 이용해 나는 여러
가지를 발견할 기회를 갖는다. 이러한
매체가 없었더라면 쉽게 찾을 수 없었던
것들, 정말이지 우리가 원하는 거의 모든
것들을 보고 읽을 수 있게 되었다.

사실 가장 인상적인 것 중의 하나는 우리가
어떠한 일을 진전시킴과 동시에 온라인상의
튜토리얼을 보며 전 세계에 있는 사람들과
협업할 수 있다는 점이다.

**즐겨찾는 행위에
대하여**
|

북마크를 정말로 '많이' 하는 편인데,
매우 쓸모 있다고 생각해서이다. 내가
아끼는 웹사이트를 기억하고 정렬하는
데 절대적으로 필요한 '즐겨찾기'를 쓸 수
없다면, 나는 결국 많은 것들을 잃거나,
잊고 말 거다.

자기만의 방
|

지금 가지고 있는 두 개의 블로그와 더불어
개인 홈페이지를 운영하고 있는데, 지극히
사적으로 사용하고 있다.

Point Magazine
book cover, editorial design, digital illustration/ 2007
cowork Patric Dreier
client Point(photography magazine)

EdM - Ecoguia de Malinalco
book, design, photography, handmade + digital illustrations/ 2011
client low-income communities(organic farming and citizen participation)

DISO

print, editorial design, photography, digital illustrations/ 2009

concept thesis project about sustainable design and systems thinking.

Medicos del Mundo - Christmas postcards
Christmas postcard, handmade illustration/ 2007
client the ONG 'Medicos del Mundo'
concept multicultural diversity and freedom

Pablo Calvillo
business card, graphic design/ 2012
client Pablo Calvillo

Museo del Romanticismo
guidebook, brochure, ticket, invitation, signage, visual identity design/ 2009
^{cowork} Inma Vera
^{client} the Museo del Romanticismo(Madrid, Spain)

레오나르도 칼비요 멘데스는
호기심 많은 그래픽디자이너다.
지금의 테크놀로지로만
실현 가능한 콘텐츠와
디자인의 윤곽을 확인하기 위해
온라인상에서 많은 시간을
할애하는 그의 즐겨찾기를
눈여겨 보자면,
매력적인 포스트와, 생산적인
네트워크의 매력에서 헤어
나오기 어려울 것이다.

CREATOR'S BOOKMARKS

www.
behance.net

439

Behance

거의 매일 접속하는 소셜 네트워크 비헨스는 전 세계의 재능 있는
크리에이터들을 발견하고, 자신의 포트폴리오도 공개할 수 있는
가장 활발하고 창의적인 플랫폼이다. 유저들 사이의 직접적인
의사소통을 가능하게 하고, 자신의 프로젝트와 관심 등을 표현하고
공유하도록 동기를 부여한다. 게다가 갤러리들에 관한 큐레이션,
각종 행사의 정보 게시 등의 다양한 서비스도 제공하고 있다.

But Does It Float
butdoesitfloat.com

각종 예술 프로젝트를 다소 실험적인 접근으로 보여 주는 블로그이다. 이곳은
언제나 나를 놀래키는데, 주제나 미디어, 유래를 막론한(그러나 늘 일정 수준
이상의 퀄리티를 유지하는) 천차만별의 아트워크를 볼 수 있기 때문이다. 모든
것은 연결되어 있으며, 서로 영향을 주고받는다는 것을 깨닫는다는 것은 어떤
일에 있어서든 중요한 열쇠가 된다.

Dezeen
www.dezeen.com

건축과 산업디자인 영역의 콘텐츠들을 매우 잘 고르고 목록화하고 있는 아트블
로그이다. 구성과 형태로부터 컬러와 질감에 이르기까지, 건축은 내 작업에 꽤나
커다란 영향을 끼치는 분야이다. 디진은 늘 즐겨 보고 있는 웹진으로, 이곳의
아티클에서 종종 영감을 받곤 한다.

441

Motionographer
www.motionographer.com

모션그래퍼는 모션그래픽과 애니메이션, 필름메이킹
분야의 놀라운 작업들을 보여 준다. 각각의 포스트는
본래 프로젝트에 인터뷰나, 비하인드 스토리 같은 참신한
정보들을 더해 준다. 영화는 늘 나를 매혹시키는 미디어로,
내 작업에 주요한 요소가 된다. 특히 미셸 공드리 Michel Gondry,
크리스 커닝햄 Chris Cunninhgam, 마크 로마넥 Mark Romanek,
스파이크 존즈 Spike Jonze 같은 감독의 쇼트필름을 좋아한다.

Pinterest
pinterest.com

핀터레스트는 유저가 좋아하는 이미지를 정리하고 공유하는 데 도움을 주는
사이트다. 매우 인기 있는 사이트로, 이미지의 종류가 매우 다양하고, 디자인과
일러스트레이션부터 유머와 즐길 거리에 이르기까지 콘텐츠의 범위가 넓다.
내 계정으로 꽤 많은 이미지를 수집해 두었는데, 수시로 체크해 보곤 한다.

September Industry
www.septemberindustry.co.uk

컨템포러리 그래픽디자인의 흐름을 볼 수 있는 사이트다. 온라인 디자인 저널로,
일정 수준의 퀄리티를 꾸준히 유지하고 있기에 다른 사이트들과 차별화된다.
이 부분에 대해 정말로 감사한 마음을 가지고 있다. 콘텐츠는 신중히 선별되어
있으며 스튜디오와 작가로부터 직접 받은 고해상의 이미지가 제공된다. 심플한
레이아웃은 작업물을 좀 더 효과적으로 부각시키는 역할을 한다.

443

Pulse
www.pulse.me

펄스는 데스크탑은 물론 모바일 디바이스에도 최적화되어 있는 뉴스 리딩 애플리케이션이다. 유저가 고른 다양한 토픽과 리뷰를 저장하고 공유하도록 도와준다. 인터페이스가 실용적이고도 아름다워서 마음에 든다. 이 애플리케이션의 미덕은 한 아티클에서 다음 아티클로 단번에 이동할 수 있다는 점이다.

Site Inspire
www.siteinspire.com

웹디자인에 관심을 가지고 있다면, 이 사이트는 바로 당신을 위한 곳이다. 여러
가지 양식과 타입, 테마로 구성된 가지가지의 웹사이트들을 보여 주기 때문에
프로젝트를 개발하는 데 있어 기술적인 솔루션과 창의적인 콘셉트 양편에 모두
도움이 된다. 이 주제에 특별한 관심을 가지고 있지 않더라도, 여기서 보여 주는
아름다운 웹사이트들은 당신의 구미를 당길 것이다.

TED
www.ted.com

테드는 가치 있는 아이디어의 확산에 기여하고 있으며, 비영리적으로 운영된
다. 테크놀로지, 디자인, 과학, 비즈니스, 음악 등 다양한 테마를 주제로, 전
세계적으로 많은 컨퍼런스를 기획하고 조직한다. 이 플랫폼의 콘텐츠들은
거의 모든 이들에게 고무적이고 흥미로운 동시에 매우 유용하다.

445

Visuelle
www.visuelle.co.uk

일주일에 네 번은 들어가는 것 같다. 현대적인 양식을 잘 보여 주는 훌륭한
디자인 작업물을 열람하는 것이 가능한 사이트로, 한 아티클당 세네 개의
이미지와 작가(혹은 스튜디오)의 링크가 적혀 있다. 디자인 업계에 있어
최상이라 부를 만한 프로젝트들이 소개되어 있는 비주엘레는 다른 많은
디자인 블로그처럼 심플하지만, 나에게는 강력한 영감의 원천이다.

INDEX

크리에이터의 즐겨찾기
CREATOR'S BOOKMARKS

초판 1쇄 발행 2013년 02월 15일
초판 5쇄 발행 2014년 05월 20일

지은이	지콜론북 편집부
펴낸이	이준경
편집주간	홍윤표
편집장	이찬희
편집	김미래
아트디렉팅	나은민
디자인	송소영
마케팅	오정옥
펴낸곳	ㅇ지콜론북

출판등록	2011.1.7. 제406-2011-000003호
주소	(413-756) 경기도 파주시 문발동 파주출판도시 504-3
대표전화	031.955.4955
팩스	031.955.4959
홈페이지	www.gcolon.co.kr
페이스북	/gcolonbook

ISBN 978-89-98656-00-3 36000
값 19,000원

ㅇ지콜론북은 예술과 문화, 일상의 소통을 꿈꾸는 ㈜영진미디어의 문화예술서출판 브랜드입니다.